오늘의

사랑스런

옛 물건

오늘의 사랑스런 옛 물건

—

2019년 11월 1일 1판 1쇄 인쇄
2019년 11월 13일 1판 1쇄 발행

—

지은이 이감각(이해인, 이희승)
펴낸이 이상훈
펴낸곳 책밥
주소 03986 서울시 마포구 동교로23길 116 3층
전화 번호 070-7882-2312
팩스 번호 02-335-6702
홈페이지 www.bookisbab.co.kr
등록 2007. 1. 31. 제313-2007-126호.

—

기획·진행 구본영
디자인 프롬디자인

—

ISBN 979-11-86925-99-7 (03600)

정가 14,000원

—

책밥은 (주)오렌지페이퍼의 출판 브랜드입니다.

이 도서의 국립중앙도서관 출판예정도서목록(CIP)은 서지정보유통지원시스템 홈페이지
(http://seoji.nl.go.kr)와 국가자료종합목록 구축시스템(http://kolis-net.nl.go.kr)에서
이용하실 수 있습니다. (CIP제어번호 : CIP2019043743)

낙랑시대
상다리부터
대한제국
베이킹 몰드까지,
유물을 만끽하는
새로운 감상법

오늘의

사랑스런

옛 물건

이감각(이해인, 이희승) 지음 책밥

산업디자인을 전공했습니다. 한국적인 디자인이 뭔지도 모르면서 그게 하고 싶어서 대학을 졸업하자마자 프리랜서가 되었습니다. '북유럽 디자인'도 있고, '자포니즘'도 있고, '아메리칸 스타일'도 있지만, 우리나라만 '한국 디자인'이 없는 게 싫었습니다. 전문가들이나 설명할 수 있는 디자인 말고 일반 사람들이 쉽게 떠올리고 쉽게 짚어 낼 수 있는 디자인 말이지요. 한국의 미감을 마치 그것뿐인 양 소박하다, 단아하다는 말로 일축하는 것도 싫었습니다. 신라의 금관은 전혀 소박하지 않고, 고려의 청자는 그 화려함에 비할 것이 없는데도요.

디자인을 하면서도 어떻게 더 잘 해야 할지 몰라 무작정 박물관을 돌아다녔습니다. 우선 많이 보고 익숙해져야 할 것 같았거든요. 대학에서는 서양 디자인사를 기반으로 디자인을 배웁니다. 디자인이라는 개념이 18세기 후반에 이르러서야 유럽에서 처음 제시되었기 때문이지요. 그 시각으로 보면, 일정한 양식에 따라 제작되고 활발히 수출되었던 고려청자도, 조선 분청사기도 모두 디자인이 아닙니다. 그러나 그 안에는 분명, 서양 디자인사에 나타나는 필연적 흐름이나 아이디어 전개가 크게 다르지 않은 모습으로 녹아 있습니다.

그러니까 박물관 투어는 서양 디자인에 익숙한 디자이너가 우리나라 디자인에 더욱 익숙해지기 위해 애쓴 노력의 과정인 셈이지요.

박물관 유리창 하나를 사이에 두고 그 너머는 멈춰 버린 시간이 되고, 이 밖은 살아 있는 사람들의 이야기가 됩니다. 내가 쓰는 펜이나 저 안의 붓이나, 누군가는 디자인을 하고 누군가는 마음에 들어 하며 썼을 물건인데 말입니다. 직업병인지는 몰라도 물건을 보면 사용자를 가장 먼저 떠올리게 됩니다. 이 물건을 사용하는 모습이나, 사용할 때의 마음 같은 것을요.

그래서 이 책은 사료로써의 의미나 가치보다 심미성과 사용성에 더 초점을 둔 책입니다. 사랑스런 옛 물건에 대해서 오늘을 살아가는 두 디자이너가 함께 나누었던 이야기를 엮은 책이라고 보시면 좋겠습니다.

디자인에 대한 애정과 물건 뒤 사람에 대한 관심을 담아.

이감각(이해인, 이희승) 드림

차
례

홈데코
Home deco

/

퍼 니 처
Furniture

/

다 이 닝
Dining

/

데스크
Desk

/

패 션
Fashion

/

아웃도어
Outdoor

/

기타
Etc

/

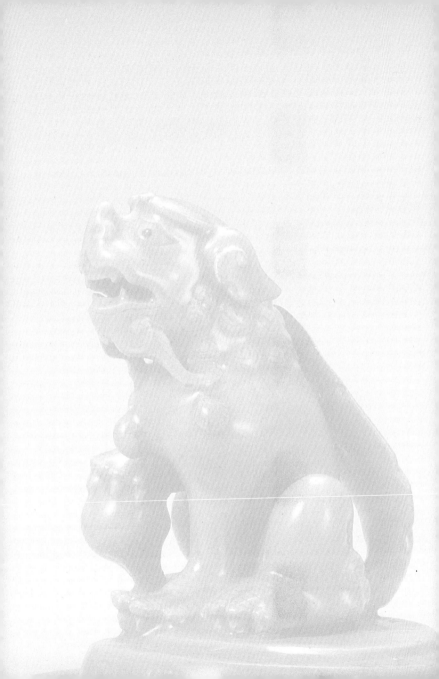

홈
데
코

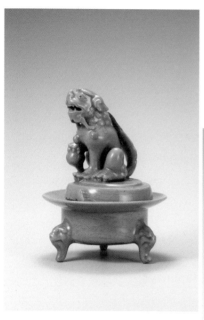

청자 장식 향로 사자 뚜껑

시대: 고려
크기: 전체 지름 16.3cm, 전체 높이 21.2cm,
뚜껑 지름 11.6cm, 뚜껑 높이 13.9cm
재질: 도자기-청자
유물 번호: 국보60호, 개성1
소장 박물관: 국립중앙박물관

고려 사람들은 모임을 위한 향을 따로 사용할 정도로 향을 사랑했습니다. 직접 피우는 것 외에도, 향낭에 가루를 넣어 가지고 다니거나 옷에 연기를 쏘이는 등 다양한 방식으로 향을 늘 곁에 두었지요. 이 물건에는 향을 아름답게 즐기고자 했던 그 시대의 여유와 품격이 담겨 있습니다.

향로를 살짝 돌려 뒷면을 살펴보세요. 축 처진 귀와 넓은 꼬리, 살짝 옆에 가 앉은 귀여움이 보이시나요? 아래 몸체에서 향을 피우면 연기가 사자의 빈 몸통을 가득 채운 뒤 살짝 열린 입을 통해 뿜어 나오게 됩니다. '돌솥에 차를 달여 입을 축이고, 달달한 귤을 나눠 먹으며 나누는 담소 가운데 침수향沈水香을 뿜고 있는 우아한 사자.'* 물건을 만든 사람의 머릿속에 떠올랐을 장면을 훔쳐봅니다. 이 사자의 뒤태에서는, 맹수의 근엄함보다 사람들의 담소에 몇 마디 거들었을 잔망이 먼저 보입니다.

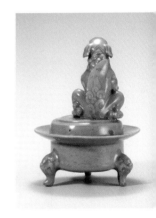

* 고려 문인 이규보李奎報의 문집《동국이상국집東國李相國集》에 수록된 시의 내용 중 향을 즐기는 장면을 인용.

향로
칠보무늬
청자투각

시대: 고려
크기: 지름 11.5cm, 높이 15.3cm
재질: 도자기 - 청자
유물 번호: 국보95호, 덕수2990
소장 박물관: 국립중앙박물관

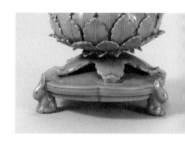

유명세 덕에 여러 곳에서 접해 봤을 익숙한 물건이지만, 그런 익숙함에도 여전히 예쁜 제품입니다. 아래에서 위로 갈수록 면 분할이 많아지면서 시선을 모으고 집중도를 높입니다. 투각된 구형 손잡이가 달린 뚜껑을 열고, 몸체 안쪽에 향을 피울 수 있습니다. 뚜껑의 투각된 꽃살 사이사이로 향이 새어 나오는 장면을 떠올려 보세요. 네거티브 스페이스*negative space*와 포지티브 스페이스*positive space***를 자유자재로 사용하며 조화로운 덩어리감과 긴장감을 만들었습니다.

밖으로 끝이 휘어지며 핀 꽃잎에서는 살아 있는 것의 생기가 느껴집니다. 받침과 만나는 잎도 끝을 살짝 들어 올려 활력과 상승감을 더합니다. 안정감을 주되 관심을 한 번 더 위로 이끌어, 시선이 쉽게 아래로 흐르지 못하도록 하고 있어요. 그러나 마침내 바닥을 보면, 얼핏 투각의 화려함에 묻혀 지나칠 뻔했던 마지막 주인공을 만날 수 있습니다. 세 개의 평범한 발인 줄 알았다가, 오래 지나지 않아 그 정체를 알 수 있어요. 이 귀여운 토끼 삼총사를 까먹지 마세요. 등을 맞대고 앉아 사랑스러움을 한 스푼 더했습니다.

- 물체*positive*가 없는 부분에 생기는, 뚫려 있거나 비어 있는 여백의 공간.
- 네거티브 스페이스*negative space*의 반대말. 물체가 실제로 양감을 가지는 부분.

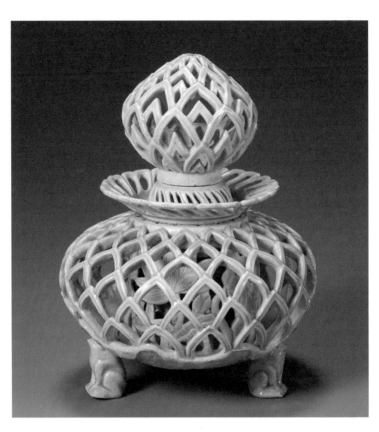

향로

연당초문

백자투각

시대: 고려, 12세기
크기: 높이 20.6cm
재질: 도자기-백자
소장 박물관: 삼성미술관 리움

상당한 기술력이 필요한 고급 기법인 투각을 무려 이중으로 사용했습니다. 하나의 연꽃 안에 잘 다듬어진 새로운 세계가, 선 사이사이로 은은하고 비밀스럽게 모습을 보이고 있어요. 전체가 열린 공간으로, 무한히 팽창하는 부피감이 잘 느껴집니다.

그런 와중, 이 친구도 촌철살인의 매력 포인트가 있습니다. 청자 투각 칠보무늬 향로에 토끼가 있었다면, 백자 투각 연당초문 향로에는 개구리가 그 자리를 대신하고 있어요. 세상이 궁금해 폴짝 튀어나온 친구입니다.

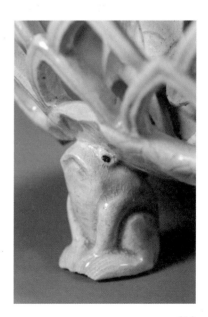

금동대향로

백제

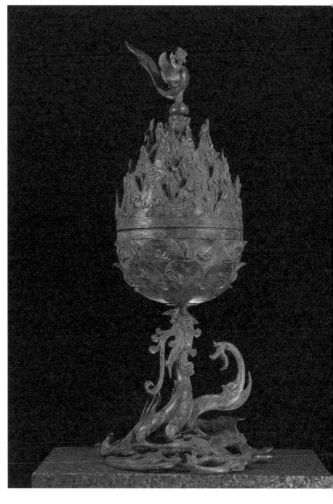

시대: 백제
크기: 지름 19cm, 높이 61.8cm
재질: 금속-금동
유물 번호: 국보287호, 부여扶餘-005333
소장 박물관: 국립부여박물관

역동적인 용트림으로부터 피어나는 이 향로는 향을 보여 주기 위한 고민이 특별히 돋보이는 물건입니다. 향을 태우고 연기가 피어오르는 과정을 장면으로 설계했지요. 먼저, 하얀 연기가 봉황의 입을 통해 아래로 뭉쳐 흘러내렸을 것입니다. 이어서 74개의 산과 계곡 사이사이를 타고 흐르며 공간감을 만들고, 봉우리마다 자리한 신선들과 동물들이 깨어나 그 풍경을 즐겼겠지요. 잉어와 용이 살고 있는 연꽃에 닿아 물안개처럼 흩어지니, 그야말로 한 폭의 산수화입니다.

이 환상적인 향로는 여러 세계관이 사이좋게 공존하는 유토피아이기도 합니다. 연꽃 봉오리에서 만물이 시작되는 모습은 불교의 한 장면인데, 그 위에 불쑥 솟아오른 것은 도교 신선들이 살고 있는 삼신산이거든요. 이 산의 꼭대기에 올라앉은 봉황은 양陽을, 연꽃을 입에 문 물가의 용은 음陰을 뜻해 음양오행 사상도 녹아 있습니다. 세상을 다루는 질서들이 균형을 이루는 모습은 마치 어느 장대한 판타지 소설의 도입부를 연상케 합니다. '태초에 연꽃과, 산과, 용, 봉황이 어울려 살고 있었다.' 다음이 궁금해지는 그런 서막을요.

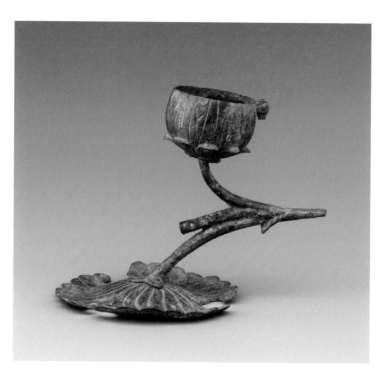

청동향로
연꽃 모양
새겨진
'대강삼년,' 이

시대: 고려
크기: 지름 18.8cm, 높이 14.7cm
재질: 금속-동합금
유물 번호: 덕수5751
소장 박물관: 국립중앙박물관

022

가로로 길게 뻗어 있던 손잡이는 비록 유실되었지만, 남아 있는 받침과 몸체만으로도 물건의 분위기가 진하게 느껴집니다. 끝이 살짝 말려 올라간 연잎 받침의 조심스러움과 서로 다른 방향의 선이 맞닿아 균형을 이루는 줄기의 모습은 사뭇 경건해 보이기까지 해요. 손잡이가 있는 향로는 불교에서 사용했던 것으로 경전을 읽거나 가르침을 나눌 때 주로 사용했습니다. 피어 올린 향이 곧 부처님 계신 곳까지 닿아 두 세계를 연결해 주었거든요. 또, 스스로를 태우는 향은 어떤 목소리나 눈으로도 닿지 못하는 구석진 곳까지 찾아가 제 몫을 다하니, 스승과도 같은 존재로 여겨졌습니다.

그래서인지 '연꽃 모양 청동 향로'에는 단순한 아름다움이 아닌 향에 대한 경외와 찬사가 스며들어 있습니다. 고고히 하늘을 향해 핀 연꽃을 보면 향을 대접해 주는 느낌마저 들어요. 어떤 설움이 있는 사람도 이 향로 앞에 근심과 상념을 태워 위로 날려 버렸을 테지요. 수많은 사람들의 심신을 감싸 안은 진한 향기가 전해 오는 듯합니다.

토우장식 항아리

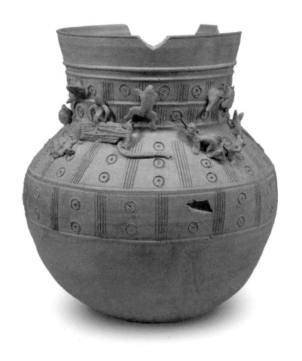

시대: 신라
크기: 높이 34cm
재질: 토제
유물 번호: 국보195호, 기탁140
소장 박물관: 국립경주박물관

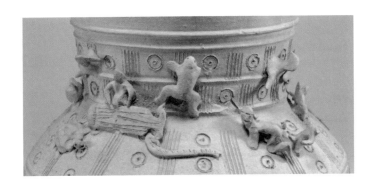

완벽한 조형은 사람을 압도하지만, 귀여운 조형은 사람을 무장 해제시키지요. 여기, 심각한 귀여움으로 나도 모르게 흐뭇한 표정을 짓게 하는 물건이 있습니다. 마치 항아리 옆면에 그려 두었던 그림들이 살아나 옹기종기 항아리를 기어오르고 있는 것 같아요. 어눌한 맛이 있는 모양새가 오히려 막 생명력을 얻은 것들의 천진난만함을 느끼게 합니다. 마침 여백으로 남긴 항아리의 하단부가 이런 스토리에 힘을 더하고 있어요.

사람, 개구리, 뱀, 거북이, 물고기 등 표현된 형상의 종류가 몹시 다양합니다. 이런 조형들은 각자의 주제를 가지고 만들어졌는데, 놀이, 성性, 노동과 같이 삶에 대한 내용이 주를 이루었습니다. 그러니까 이 항아리는 신라 사람들이 떠들고 싶었던 이야기를 잔뜩 올린 무대와 같은 물건인 것이지요. 비슷한 시기의 토기들 중 토우가 붙어 있는 그릇이 많았다고 하니, 같은 디자인 시리즈가 꾸준히 제작된 것으로 보입니다.

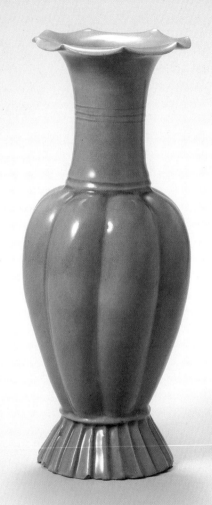

청자 참외 모양 병

시대: 고려
크기: 입 지름 8.8cm, 바닥 지름 8.8cm,
몸통 지름 9.6cm, 높이 22.7cm
재질: 도자기-청자
유물 번호: 국보94호, 본관4254
소장 박물관: 국립중앙박물관

'고려시대 미의 기준!'을 외치면 아마 이 국보가 손을 번쩍 들 것입니다. 자신감이 뚝뚝 묻어나는 표정으로요. 이 화병의 앙증맞은 어깨 뽕은 이름처럼 참외의 곡선을 꼭 닮았습니다. 동글동글 어디 하나 지나친 직선 없이 서 있어요. 애니메이션 〈미녀와 야수〉 속 사랑스러운 주전자, 포트 부인의 전신을 이렇게 고려 왕실에서 만나네요. 한 입 베어 물면 '아야!' 하며 병 아가리(거친 표현에 놀라셨나요? 본래 병의 입구를 '아가리'라고 부릅니다)를 둘러싼 잎사귀를 신경질적으로 털 것 같습니다. 주름 잡힌 굽이 몸통을 한껏 들어 올린 모습에서 그의 자신만만함이 제대로 드러나네요.

 연식이 지긋한 금동 향로, 화려한 동 거울과 함께 있어도 절대 기죽지 않을 것 같은 새침데기. 머리부터 발끝까지 완벽히 조화로운 나머지 화병이 살아 움직이는 듯합니다. 백자로 구웠으면 조금은 얌전해 보였을까요. 우아한 줄만 알았던 청자의 비색이 유난히 발랄하게 다가옵니다.

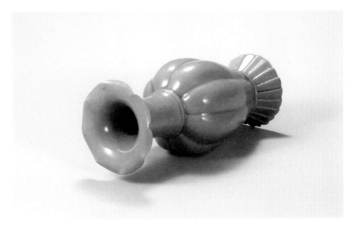

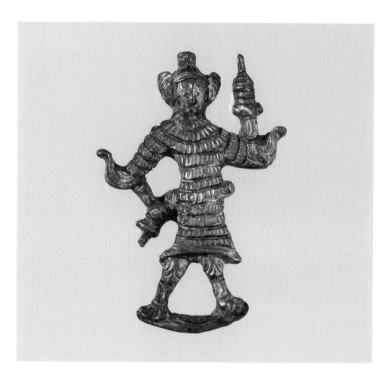

은
제
도
금

비
사
문
상

시대: 고려
크기: 높이 3.5cm
재질: 금속-은
유물 번호: 덕수5076
소장 박물관: 국립중앙박물관

이 불상은 불법을 수호하는 사천왕 중 북쪽을 지키는 천왕, 비사문을 표현한 것입니다. 절 입구 앞에 서면 눈을 부리부리하게 뜬 네 명의 신이 절을 지키고 있는 걸 쉽게 볼 수 있어요. 그들 중 손에 탑을 올리고 있는 분입니다. 시대에 따라 표현에 차이가 있지만, 어릴 때 절에 놀러 갔다가 깜짝 놀라곤 했던 걸 생각하면 3.5cm의 작은 키와 호리호리한 몸매, 겁먹은 표정은 천왕이라 하기에는 다소 무리가 있어 보입니다. 갑옷이나 금강저를 묘사한 솜씨도 그에 맞춰 어눌하고요. 통일신라와 고려시대의 화려한 금속 공예 기술을 생각해 보면, 이 어눌함은 실력의 한계라기보다는 창작자가 의도에 따라 선택한 표현 방식이라 할 수 있습니다.

다양한 지방 세력의 성장으로 저마다 불상에 대한 독창적 접근이 가능했던 고려의 자유로움 속에서나 탄생할 수 있었던 불상입니다. 하는 일과는 다르게 개미 하나 죽이지 못할 것 같은 얼뜬 모습이 마음에 쏙 듭니다. 오브제로 제작되었으리라 추정하지만 두 발이 닿은 형태가 꼭 오프너를 떠올리게 합니다.

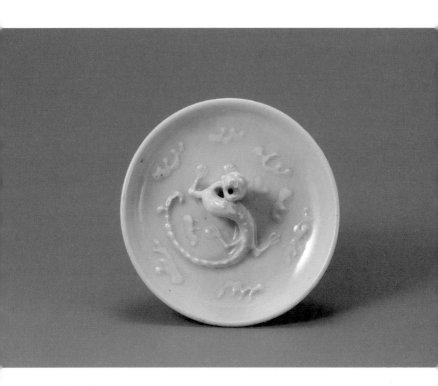

백자
향꽂이

시대: 조선
크기: 입 지름 10.5cm,
바닥 지름 7.2cm, 높이 3.6cm
재질: 도자기-백자
유물 번호: 수정23
소장 박물관: 국립중앙박물관

생애 처음 드넓은 바다를 마주한 경외심이 잔뜩 담긴 향꽂이. 작은 그릇 안에 방대한 공간이 펼쳐졌습니다. 바닥을 빼곡하게 메우지 않아도 부서지는 파도 사이사이 여백이 바다를 더욱 아득히 느끼도록 합니다.

이 그릇 속 바다는 고요하기보단 묵직한 바람이 여러 번 수면을 내리치는 역동적인 모습입니다. 일렁이는 파도 한가운데 몸을 막 일으키는 용까지 나타난 것을 보면 말입니다. 《조선왕조실록朝鮮王朝實錄》에 따르면 사람들은 바다에서 생기는 회오리바람에서 종종 용의 모습을 보았다고 합니다. 그래서인지 현재까지도 해양 소용돌이를 '용오름'이라 부르지요. 이 백자를 만든 이도 바다의 끌고 당김 속에서 용의 움직임을 느꼈던 모양입니다. 하늘을 향한 용의 입에 향을 꽂아 피어오른 연기는 그야말로 해무가 되겠네요. 낮은 접시 위에 그려진 바다가 용을 타고 수직으로 끝없이 확장되는 순간입니다.

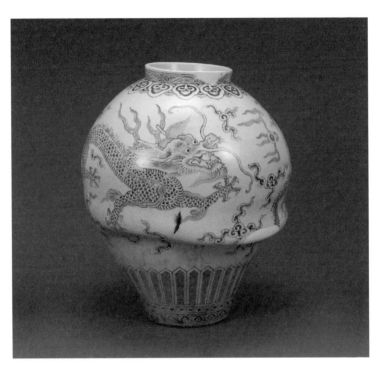

백자 구름 항
자 름 아
청 용 리
화 무
늬

시대: 조선
크기: 입 지름 18.8cm,
몸통 지름 46.3cm, 높이 54.5cm
재질: 도자기-백자
유물 번호: 수정280
소장 박물관: 국립중앙박물관

보자마자 탄성을 지르게 되는 항아리. 조선 후기 전형적인 용 무늬 항아리의 특징을 그대로 가지고 있지만, 한 끗 차이로 의례에는 오르지 못했을 것입니다. 하지만 오브제로서 전하는 독특한 감각만은 완성된 어떤 것들보다 강렬합니다. 아름다운 무늬는 그대로 간직하며 살짝 내려앉은 태연함이 마치 물건 스스로 운명을 선택한 느낌마저 듭니다. 좌우 대칭의 완벽한 항아리가 아니었을지라도, 사람들은 일그러진 형태의 이 항아리가 가진 감각 자체를 미적인 차원으로 받아들였던 것 같습니다. 깨 버려야 할 불량품이 아닌 보관될 가치가 있는 오브제로 전해지며 우리에게 소개될 때까지, 미에 대한 자유롭고 창조적인 안목이 지켜 온 선물 같은 물건입니다.

한편, 현대의 한 제품을 덧붙여 소개합니다. 스웨덴 디자이너 그룹 프론트*Front*의 블로우 어웨이 화병*Blow Away Vase*. 청화 백자를 변형한 조형에서 위 항아리와 같은 디자인 콘셉트를 읽어 낼 수 있습니다. 지금도 판매하고 있는 제품으로, 조선시대 당시의 미감이 얼마나 현대적이었는지 알려 주는 힌트가 되겠습니다.

옥취사자도

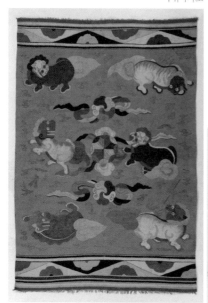

원문옥취사자사군자도

모 깔 개

옥취사자도

원문옥취사자사군자도

옥취사자도	시대: 조선, 18세기 크기: 가로 135cm, 세로 193cm 재질: 경사 면, 위사 양모 소장 박물관: 경운박물관
원문옥취사자사군자도	시대: 조선, 19세기 크기: 가로 133cm, 세로 185cm 재질: 경사 면, 위사 양모 소장 박물관: 경운박물관

믿기 어렵겠지만, 이것은 조선표 카펫입니다. 따뜻한 온돌 바닥에 앉아 생활하는 좌식 문화로 잘 알려진 우리나라와 카펫을 연결하기가 쉽지는 않죠. 하지만 우리 민족이 모깔개를 깔고 지낸 역사는 꽤 오래 되었습니다. 고려의 귀족들은 바닥에 채담이라는 화려한 무늬 융단을 깔고 생활했다는 기록이 남아 있기도 하고요. 조선에 와서는 이를 사치품으로 여겨 규제했지만 국가적인 용도로는 알음알음 사용되었습니다. 이후 온돌이 발명되고 생활 환경이 크게 바뀌면서 모깔개는 더욱 쓸모를 잃었지요. 그럼에도 품질만은 훌륭했는지 일본, 중국 등에 수출되며 맥을 유지해 왔습니다. 특히 일본에서는 조선에서 엮어 냈다는 의미의 '조선철朝鮮綴'로 불리며 귀하게 수집되었습니다.

직사각형의 직물 안에는 다양한 그림이 태피스트리 기법*으로 담겼습니다. 조선 회화에서 찾아볼 수 있는 대상, 청화 백자에서 쓰였던 능화문 안의 나비, 분청사기에 쓰였던 문양 등이 이 카펫들이 조선에서 태어났다는 사실을 분명히 합니다. 그러면서도 수출을 위해 고객들의 취향을 선택적으로 반영하여 이국적인 분위기가 동시에 느껴집니다. 조선철을 보며, 알려진 것들보다 훨씬 더 많은 조선 컬렉션이 존재했으리라 생각하니 가슴이 떨립니다.

* 직물을 짤 때 색실을 함께 끼워 넣어 그림을 표현하는 기법. 세로실(경사) 사이에 색을 염색한 가로실(위사)을 십자로 끼워 조직해 만든다.

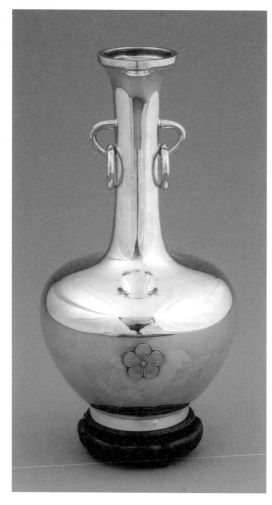

은제이화문화병

銀製李花文花瓶

시대: 20세기 초
크기: 지름 16.4cm, 높이 30.2cm
재질: 금속-은, 금
유물 번호: 등록문화재 제453호, 고궁4
소장 박물관: 국립고궁박물관

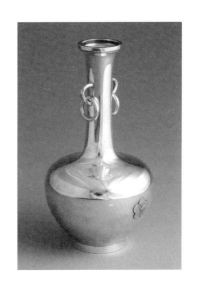

　비교적 요즘 물건입니다. 불과 100여 년 전 왕실의 물건이라 좋은 보존 상태를 보이고 있어요. 목이 길고 몸통으로 와 급하게 불러오는 독특한 비율을 자랑합니다. 목에는 몸통의 곡선을 그대로 받은 작은 귀를 양쪽에 달았어요. 귀걸이까지 있고요. 강-약-중강-약. 꽤나 급격한 곡률 변화임에도 이 손잡이 덕에 전체의 조형이 어색하거나 자극적이지 않고 균형을 이룹니다. 배꼽은 조선왕실의 문장, 오얏꽃입니다.

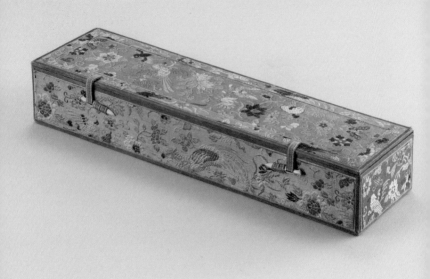

상자

장신구

영친왕비

화조접문 비녀상자

화조접문 뒤꽂이상자

운보문 떨잠상자

화조접문 비녀상자	시대: 20세기
	크기: 가로 35.3cm, 세로 9.2cm, 높이 5.8cm
	재질: 나무, 견, 상아, 견사, 종이
	유물 번호: 궁중312
	소장 박물관: 국립고궁박물관

화조접문 뒤꽂이상자	시대: 20세기
	크기: 가로 13.8cm, 세로 9.2cm, 높이 6.8cm
	재질: 나무, 견, 상아, 견사, 종이
	유물 번호: 궁중311-1
	소장 박물관: 국립고궁박물관

운보문 떨잠상자	시대: 20세기
	크기: 가로 10.6cm, 세로 10.8cm, 높이 7.9cm
	재질: 나무, 견, 상아, 견사, 종이
	유물 번호: 궁중286-1
	소장 박물관: 국립고궁박물관

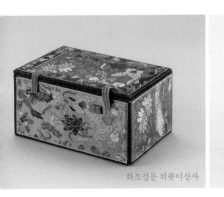
화조접문 뒤꽂이상자

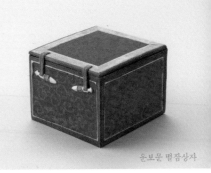
운보문 떨잠상자

적, 청, 황, 백, 흑의 오방색은 사실 조선의 철학과 물리학에서 쓰인 개념적 컬러입니다. 실제 디자인에 쓰였던 색은 한옥의 단청 색과 같이 훨씬 다채롭고 화려했습니다. 선명하고 고급스러운 배색은 우리 주변에서 볼 수 있는 사계절 한반도 자연의 색을 닮았어요. 그런 컬러 감각을 잘 엿볼 수 있는 소품 중 하나가 바로 이 장신구 상자들입니다. 영친왕비(1901-1989)의 것으로, 변색이 적어 원본에 가까운 색을 감상할 수 있습니다.

이 상자들은 왕실의 장신구를 보관하거나 운반할 때 사용하던 것으로, 장신구마다 다양한 형태와 섬세한 장식들이 있었기에 손상을 방지하기 위한 여러 부속품이 함께 필요했습니다. 떨잠을 위한 작은 솜 베개나, 노리개의 태슬을 감싸는 두꺼운 색지 같은 것들이요. 뜯어볼수록 공들인 장식과 완성도 높은 마감에서, 예와 정성, 품격 등 그들이 중요하게 생각했던 가치를 느낄 수 있습니다.

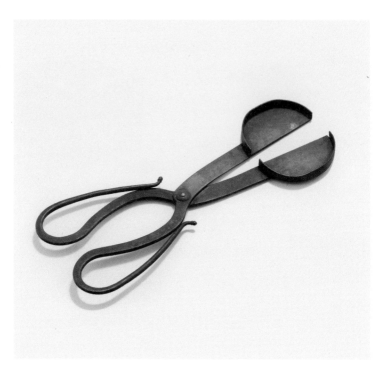

전 煎
촉 燭
자 子

크기: 길이 24cm
재질: 놋쇠
유물 번호: 종묘9385
소장 박물관: 국립고궁박물관

가위인 건 알겠는데 어떤 가위인고 하니 촛불을 위한 가위, 윅 트리머*wick trimmer*입니다. 촛농을 흘리지 않고 심지를 자를 수 있어요. 기능은 완벽하게 같지만 현대에서 보던 것과는 조금 다른 독특한 조형입니다. 손이 가득 들어가는 넝쿨 같은 손잡이에 곡선미가 가득한 것을 보니 아르누보*art nouveau**가 떠오르기도 하고, 가윗날 직선과 큼직한 원형의 만남이 포스트모더니즘*postmodernism***을 연상시키기도 합니다.

* 19세기 말-20세기 초, 대중과 거리가 있던 기존의 전통적인 예술에 반기를 들고 새로운 양식의 창조를 지향하며 유행했던 미술 사조. 꽃이나 넝쿨 등 자연에서 많은 모티브를 얻었으며, 유기적이고 곡선적인 미를 강조했다.

** 1980년대, 사실주의에 대한 회의로 기능이나 이성을 강조하기보다, 보는 이의 '주관과 감성'을 자극하려 했던 후기의 모더니즘. 강렬한 색감과 단순하면서도 위트 있는 조형의 배치가 특징이다.

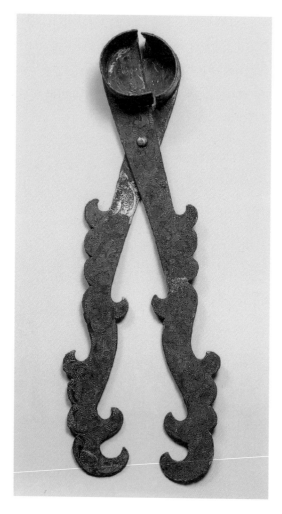

금동초심지가위

시대: 통일신라
크기: 길이 25.5cm
재질: 금속-금동
유물 번호: 보물1844호, 안압지1479
소장 박물관: 국립경주박물관

전촉자보다 앞선 시대의 워 트리머입니다. 역시 곡선미 넘치는 손잡이를 가지고 있으나, 기능성이나 사용성보다 장식미에 더욱 신경 썼습니다. 자세히 볼수록 화려하고 꼼꼼한 디테일을 확인할 수 있어요. 이런 맥시멀리즘*maximalism*의 제품이 있었기에 미니멀*minimal*한 전촉자가 나올 수 있었던 것 아닐까요?

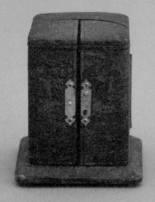
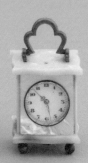

시
계

크기: 가로 4.9cm, 세로 4.3cm, 높이 3.3cm
재질: 금속, 가죽
유물 번호: 고궁215
소장 박물관: 국립고궁박물관

이 앙증맞은 시계 좀 보세요. 양쪽으로 문이 활짝 열리는 가죽 집에 사는 친구입니다. 시계가 귀했던 시절이라 시계만큼이나 아주 제대로 만든 시계 집이 있어요. 지금은 소실되었지만 잠금장치 흔적도 확인할 수 있어 그 당시 시계를 얼마나 귀중하게 보관했는지 알 수 있습니다. 시계 위의 손잡이는 접이식으로, 보관할 때는 접어서 넣어 둘 수 있었어요. 배춧잎 같은 손잡이 하며 동글동글 다리까지 세세하게 볼수록 귀여운 구석이 많은 물건입니다. 선물로 받았다면 두근거리며 시계 집을 열었다가 귀여움에 '악!' 하고 쓰러졌을 거예요. 아라비아 숫자가 쓰인 서양식의 비교적 최근 물건.

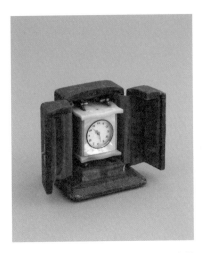

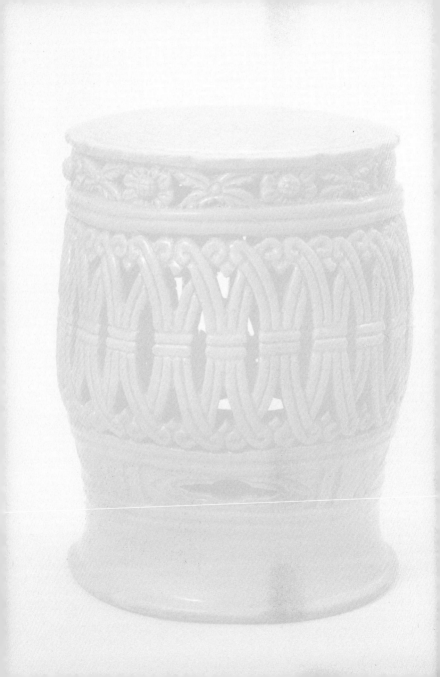

퍼
니
처

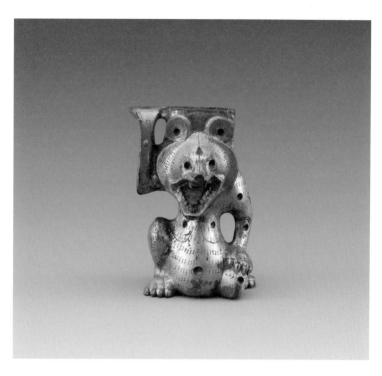

상다리

곰모양

금동

시대: 낙랑
크기: 높이 9.2cm
재질: 금속
유물 번호: 본관4799
소장 박물관: 국립중앙박물관

유럽의 어느 호텔 로비에 오브제로 놓여 있어도 전혀 어색함이 없을 이 곰은 놀랍게도 낙랑시대 상다리입니다. 상을 받치고 있는 네 마리의 곰이라니. 이거 정말 디자이너의 재치 아니냐고요. 첫눈엔 작고 아기자기해 귀여운 곰돌이구나 싶다가도, 볼수록 표효하고 있는 표정하며, 각 맞춰 꿇어앉은 모습이며 꽤 세 보이는 외관입니다. 처음엔 상이 무거워 신경질이 났나 했는데 보란 듯 한쪽 팔로만 들어 올린 모습을 보니 그냥 성질이 난 곰인 듯하네요. 생각해 보니 사귀를 물리치고 복을 준다는 대단한 존재가 인간 밥상머리 들어 주며 어찌 기분이 좋을 수 있겠어요. 상 한 번 들어 주기 전에 사자후 100번은 날렸을 것 같은 저 맹랑함이 오히려 매력을 배가시킵니다.

　낙랑은 까마득한 고조선이 멸망하고 삼국시대가 시작될 쯤 있었던 나라이니, 이 곰은 석가탑보다 대략 500-600년 전에 만들어진 물건입니다. 물론 이 사실을 믿기엔 너무 세련되게 생기긴 했지만요. 그래도 거친 세월을 견뎌 낸 고집스러운 표정에서 나이가 실감 납니다. 완벽한 외형부터 까칠한 성격까지, 세기를 건너 사랑받기 마땅한 너란 곰돌.

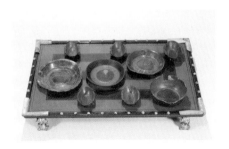

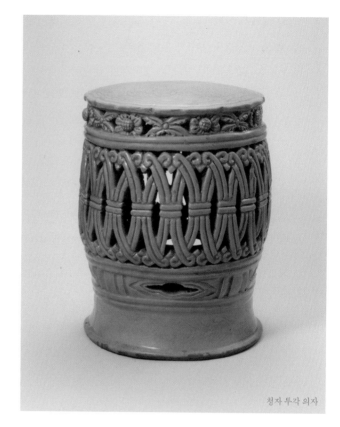

청자 의자와 난간

청자투각의자 | 청자철화넝쿨무늬난간기둥

청자 투각 의자

청자
투각
의자

시대: 고려
크기: 지름 28.2cm, 높이 37.5cm
재질: 도자기 - 청자
유물 번호: 접수2999
소장 박물관: 국립중앙박물관

청자철화
넝쿨무늬
난간기둥

시대: 고려
크기: 지름 19.2cm, 높이 57cm
재질: 도자기 - 청자
소장 박물관: 호림박물관

이 책에서 소개하는 가구 중 유일하게 청자로 제작된 물건. 청자로 만들어진 스툴입니다. 앞에 소개한 수많은 종류의 리빙 제품들 말고도, 고려는 무려! 가구도! 청자로 만들었던 것입니다. 국내 자료에서는 이 물건이 좌식으로 쓰였던 용례에 대한 언급이 한 차례뿐이기 때문에, 보다 다양한 용도를 상상해 볼 수 있겠습니다. 윗면이 평평한 것으로 보아 필요에 따라 화분이나 물병을 올려놓는 사이드 테이블로도 사용될 수 있지 않았나, 생각해 봅니다. 작은 청자 병도 고급품으로 취급되었는데, 그 청자로 가구를 만들었으니 얼마나 화려한 삶을 살았던 걸까요.

또한 청자는 가구를 넘어 건축 부재로도 사용되었습니다. 청자 기와 같이 작은 자재들도 있지만 의자처럼 큰 사이즈의 것들도 있어 함께 소개합니다. 높이 57cm의 이 기둥은 계단 옆에 세웠던 난간으로 추정합니다.

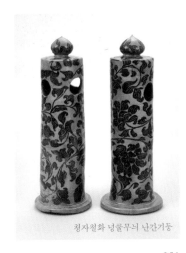

청자철화 넝쿨무늬 난간기둥

삼층책장 三層冊欌

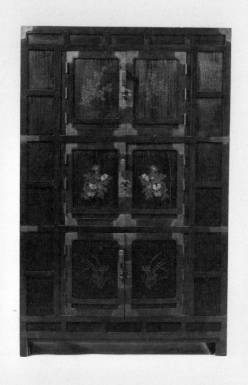

시대: 조선
크기: 가로 127.1cm, 세로 54.8cm, 높이 194cm
재질: 나무
유물 번호: 창덕25664
소장 박물관: 국립고궁박물관

1층부터 난초, 국화, 매화. 층층이 좋아하는 꽃들을 새겨 넣은 책장입니다. 은은하게 결이 살아 있는 나무에 음각으로 그래픽을 새기고 색을 칠했어요. 가족의 물건이라기보다는 선비 개인의 가구인지라, 주인의 독서량과 취향을 가늠해 볼 수 있습니다. 당연한 얘기지만 책장은 쓰는 이의 독서량에 따라 장의 폭과 높이가 커지게 마련입니다. 조선시대 문이 달린 책장은 1층, 2층, 3층으로 다양하게 만들어졌는데, 이 가구의 주인은 아마도 평균 이상의 독서량을 가지고 있었나 봅니다. 혹은 좋아하는 꽃들을 빠짐없이 담고 싶은 마음에 욕심을 부렸을지도 모르지요. 개인의 취향을 많이 반영하는 물건인만큼 좋아하는 꽃들을 새겨 넣고 기뻐했을 것 같습니다.

큰 몸집에 비해 장문欌門은 아담한 편입니다. 여백에 살(뼈대)과 면을 덧대어 만든 면 분할이 시각적으로 견고한 느낌을 주고 있어요. 많은 책을 보관할 수 있도록 힘을 분산시키기 위함이지만, 작은 문 덕에 책을 넣고 꺼내는 일이 더 비밀스럽고 소중하게 느껴졌으리라 짐작합니다.

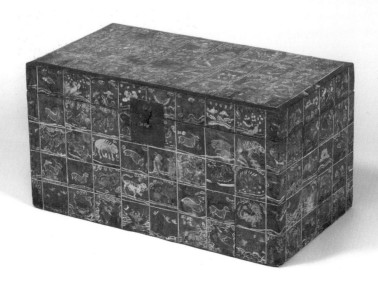

화각함

화각

화 화 화
각 각 각
함 자 실
　　　패

화각함 華角函	시대: 조선 크기: 가로 71cm, 세로 37.7cm, 높이 37.3cm 재질: 나무, 쇠뿔 유물 번호: 가구43 소장 박물관: 국립고궁박물관
화각자 華角尺	시대: 20세기 초 크기: 길이 52.1cm, 폭 1.4cm 재질: 나무 유물 번호: 가구326 소장 박물: 국립고궁박물관
화각실패 華角線軸	시대: 20세기 초 크기: 가로 3.8cm, 세로 10cm, 두께 1.2cm 재질: 나무 유물 번호: 가구293 소장 박물관: 국립고궁박물관

화각자 　　　　 화각심패

화각華角은 우리나라에서만 사용되던 기법으로, 쇠뿔을 얇게 오린 뒤 뒷면에 채색하는 제작법을 말합니다. 본래는 바다거북의 등딱지를 사용했는데, 사용처가 점점 늘어나면서 수급이 어려워지자 국내 사정에 맞추어 개발된 응용판이라 할 수 있지요.

이 화각함은 누구든 자신을 뜯어볼 수밖에 없도록 빼곡히 치장되어 있습니다. 크게는 아래가 물, 위가 하늘입니다. 중간에는 땅의 동물들이 살고 있어요. 특히 십장생과 같이 장수와 복을 구하는 길상문吉祥紋들이 눈에 띕니다. 강렬한 붉은색으로 배경을 통일해 많은 조각들을 단번에 묶어 주고, 선을 살린 그래픽으로 각 칸이 가진 이야기를 선명하게 전달합니다. 덕분에 첫눈에는 시선이 전체를 아우르고, 머물수록 점차 네모 안의 주인공들로 옮겨 가게 되지요. 하나의 패턴 같이 느껴지는 표면의 조각들을 하나하나 뜯어보며 이야기를 만들어 가는 것도 꽤 즐거운 감상법입니다.

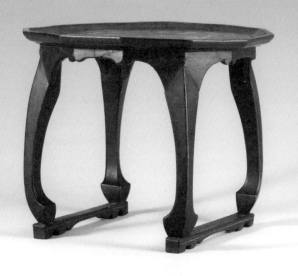

소반

개다리

시대: 조선
크기: 지름 32cm, 높이 24.7cm
재질: 나무
유물 번호: 남산2322
소장 박물관: 국립중앙박물관

소반은 부엌과 식사하는 곳이 떨어져 있던 조선시대 삶의 형태에 알맞은 모바일 가구입니다. 주로 1인이 사용했으므로 크기가 작고 운반이 용이하도록 가볍게 제작되었지요. 좌식용인 것만 빼면 요즘 생활에도 썩 어울리는 1인 가구용 제품입니다.

그런데 이 제품을 볼 때마다 생각나는 현대 디자이너가 있습니다. 키치하고 참신한 조형과 색감의 사용으로 유명한 스페인 출신 제품 디자이너, 하이메 아욘Jaime Hayon입니다. 그의 작품 중에서도 멀티레그Multileg 시리즈는 수납장, 식탁 등의 다리에 장식적인 디자인을 입혀 큰 인기를 끌었습니다. 이전까지 가구 디자인에서 메인이 아니었던 부분을 제품의 주인공으로 만들었지요. 소반은 그와 많이 닮았습니다. 구족반狗足盤, 호족반虎足盤, 조족반鳥足盤 등 다리 형태에 따라 붙인 이름에서 소반 디자인의 메인이 무엇이었는지 알 수 있습니다.

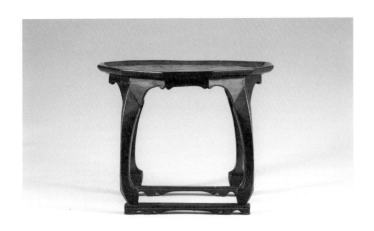

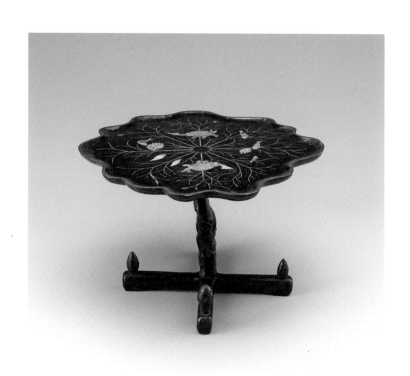

일주반
나전연엽

시대: 조선
크기: 지름 24cm, 높이 36cm
재질: 나무
유물 번호: 신수14873
소장 박물관: 국립중앙박물관

개인적으로 이 물건을 만든 사람을 한번 만나 보고 싶습니다. 무릇 디자이너가 모티브를 하나 골랐다면 이만큼은 물고 늘어져야 하지 않겠어요? 연잎이 물 위에 유유히 떠 있는 모습에서 영감을 얻어, 그 모습을 재현했습니다. 연꽃의 봉오리는 물론, 연잎의 잎맥, 줄기, 또 연못에 함께 노니는 존재들까지 눈에 불을 켜고 표현했습니다. 사선으로 부드럽게 말려 올라간 상판의 모서리에서도 연잎의 아름다움을 놓치지 않고 담아내려는 집요함이 엿보입니다. 상판 위의 잎맥과 동물들은 나전으로 표현하여, 연잎 위에 흩뿌려진 물방울의 반짝거림을 연상하게 합니다.

기둥이 하나인 일주반은 주안상 등 가벼운 용도로 사용했기 때문에 보다 다양한 형태를 꾀할 수 있었습니다. 덕분에 이 반상은 연꽃의 부분적인 특징뿐만 아니라 전체적인 실루엣까지도 담아내려는 시도를 합니다. 상다리를 보면 수직으로 올라오는 것이 아니라, 실제 연잎 줄기처럼 살짝 틀어져 곡선을 그리고 있는 모습입니다. 뚝심 있는 관찰과 열정으로 탄생한 수작이지요.

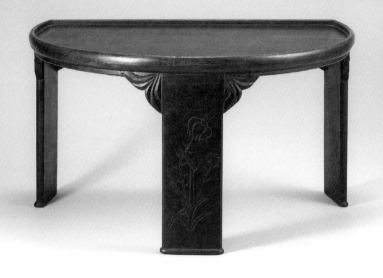

반
월
반

시대: 조선
크기: 높이 27.5cm
재질: 나무
유물 번호: 남산1759
소장 박물관: 국립중앙박물관

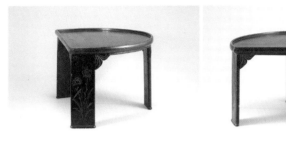

하나로 온전히 기능하는 물건이 있는가 하면 다른 물건을 도와 기능하는 제품들도 있습니다. 반월반. '달의 반쪽'이라는 꽤나 서정적인 제품명처럼, 이 상은 다른 반쪽과 함께 완성되는 서브 테이블입니다. 보통 필요에 따라 사각 소반 옆에 이어 두는 곁반으로 사용했지요. 유난히 찬이 많은 날이나 길어진 식사에 다과를 내올 때, 우아하게 등장하는 작은 반상.

장식적 요소를 최대한 절제한 반원의 상판에 군더더기 없는 직선 다리, 그리고 두 구조가 맞닿는 부분에만 살짝 내려앉은 작은 꽃잎 디테일이 심플하면서도 높은 완성도를 자랑합니다. 다리에 음각으로 표현된 창포꽃까지 한데 어울려 서정적인 멋을 더하고 있어요. 어디에 붙여도 전체 품위를 해치지 않으면서 우아하게 어우러질 이 친구는, 상 대신 벽면에 붙여 단독으로도 사용했을 것이라는 추측이 있습니다.

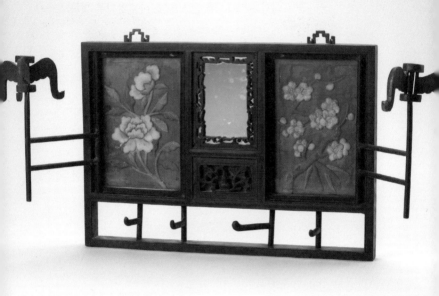

벽
걸
이

크기: 너비 47.3cm, 높이 31.7cm
유물 번호: 민속084868
소장 박물관: 국립민속박물관

낙엽 떨군 나무마냥 허전해 보이는 벽걸이를 차분히 관찰해 봅니다. 거울을 둘러싼 프레임과 그 아래 넝쿨 조각, 아기자기한 멋을 부린 후크, 그리고 패브릭을 입혀 포근한 느낌을 더한 양쪽 꽃 부조 장식. 벽걸이의 모든 부분이 '나 제법 고급품이야.' 떵떵거리고 있는 듯합니다. 그렇다면 값비싼 옷가지를 꽤 걸쳐 봤을 것 같아요. 사치로 여겨져 금지되기도 했던 초피貂皮 남바위* 정도는 걸쳐 봤겠죠? 조선 제일의 명품 의류, 호랑이, 표범 등의 가죽으로 만들었다는 갖옷** 도 한 번쯤 입어 봤을지 모릅니다. 다시 보니, 이 벽걸이가 마냥 허전해 보이지만은 않습니다. 새빨간 자색 술이 장식된 남바위, 어쩌면 서양식 중절모까지. 시대를 거쳐 함께했을 물건들이 무수히 떠오르는 까닭입니다.

* 주로 여성용으로 사용된 조선의 방한모. 초피는 담비 털을 말하는 것으로 초피 남바위는 초고가 제품이었다.

** 동물의 모피를 이용해 제작된 옷. 호랑이, 표범, 여우, 담비, 오소리 등 다양한 동물의 가죽을 사용했다. 조선시대 왕이 신하에게 하사할 정도로 귀한 가치를 지녔던 의복.

꽃 넝쿨무늬 탁자

나전 흑칠

시대: 광복 이후
크기: 지름 40cm, 높이 58.5cm
재질: 나무
유물 번호: 안288
소장 박물관: 국립중앙박물관

익숙하면서도 낯선 형태입니다. 광복 이후 제작된, 입식에 맞춘 소반이에요. 다리가 밖으로 뻗친 것이 호랑이의 발, 호족반虎足盤의 형태를 하고 있습니다. 기존의 소반이 단순히 길어진 형상에, 완전한 한국식도 완전한 서양식도 아닌지라 다소 조악한 모습이지만, 비례가 그 나름의 조화를 이루고 있어 재밌습니다.

한국이 일제 강점기나 한국 전쟁, 그리고 이후의 전후 복구라는 역사적 특수성에 따른 문화적 단절 없이 차곡차곡 발전해 왔더라면 어땠을까요. 조선에서 전국적으로 만들어지고 쓰였던 좌식 문화의 대표 격인 소반은, 현대의 입식 문화에서 어떤 모습으로 디자인과 용도가 변모했을까요. 이 제품을 과도기로 하여 어딘가 덜어 내거나 혹은 덧붙여 본 그 다음이 있었겠지요?

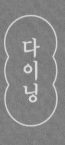

다
이
닝

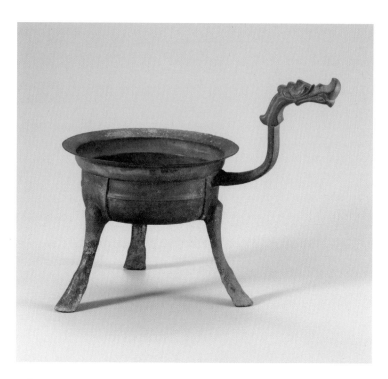

청동용수초두

青銅龍首鐎斗

시대: 백제
크기: 입 지름 16.5cm, 높이 13.9cm, 자루 길이 21.5cm
재질: 금속-동합금
유물 번호: 본관9955
소장 박물관: 국립중앙박물관

초두는 쉽게 말해 손잡이가 달린 작은 솥이에요. 삼국시대 유행하던 것으로, 요즘으로 치면 냄비입니다. 이 초두는 두 번 구부려 만든 곡선의 손잡이를 가지고 있는데, 모든 초두가 이렇게 생긴 것은 아니고 손잡이가 일자로 달린 것이 보통입니다. 용의 머리가 되는 이 손잡이는 화려하기보단 상당히 단순화된 아이코닉한 디자인으로, 기능에 충실한 몸통 형태와 시각적 무게감이 조화를 이룹니다.

세 개의 다리에는, 미세하게 톡 꺾이며 각이 잡힌 발목뼈도 있습니다. 좋은 디자인이란 이런 무심한 듯 감각적인 연출에서 감동을 주기도 하는 법이지요.

청자 철화 양류문 통형 병

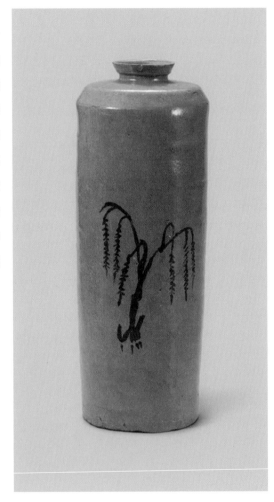

青磁鐵畵楊柳文筒形甁

시대: 고려
크기: 입 지름 5.5cm, 몸통 지름 12cm, 높이 31.4cm
재질: 도자기-청자
유물 번호: 국보113호, 본관12419
소장 박물관: 국립중앙박물관

어제 본 듯 너무 익숙한 형태여서 잠깐 시대를 의심하게 되는 병. 조선 후기도 아니고, 이 물건 고려 출신이어요. 화려하고 귀족적인 청자들이 소개되는 시대, 이 말도 안 되게 심플한 조형의 전개는 무엇이란 말입니까? 그 화려한 것들 사이에서 이 물건을 그리고 다듬어 세상에 내놓은 사람은 700년은 족히 앞선 취향을 가진 괴짜였겠어요. 아니면 흔한 판타지 소설처럼, 우연히 고려에 떨어진 미대생의 작품일지도 모를 일이죠. 하여간 고려에서 보기 드문 이례적인 형태를 하고 있습니다. 길쭉하게 뻗은 원기둥에서 현대적인 인상을 본다면, 병 아가리나 어깨 부분에서는 역시 고려 출신 아니랄까 봐 감각적인 손재주를 부렸습니다. 병 아가리는 아래로 갈수록 좁아지는 선을 가진 반면, 병의 어깨는 사선으로 모를 깎아 내어 위로 갈수록 좁아지는 모습입니다. 시선은 두 사선이 만나는 병목에서 한 번 조여들고, 아래로 긴장을 풀어 가며 미끄럼틀 타듯 쭉 내려오게 됩니다. 그 가운데 욕심 없는 필치로 그린 버드나무가 태연히 늘어뜨린 가지를 흔들고 있습니다. 세로로 떨어지는 가지가 시선이 매끄럽게 하향할 수 있도록 돕고 있어요. 시선을 사로잡는 선이 아니라, 시선을 평안히 배웅하는 선입니다.

은제 금도금 주자와 받침

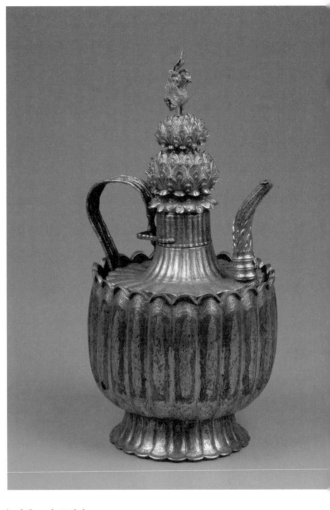

시대: 고려, 12세기
크기: 주자 바닥 지름 9.5cm, 주자 높이 34.3cm,
받침 입 지름 18.8cm, 받침 높이 16.8cm
재질: 금속-은, 금도금
유물 번호: 35.646.1a-d
소장 박물관: 보스턴 미술관 *Museum of Fine Arts, Boston*

'청자 참외 모양 병'이 일명 '고려시대 미의 기준-청자 편'을 담당하고 있다면 금속 편에서 손꼽힐 물건은 바로 이쪽입니다. 유일하게 남아 있는 고려의 은제 주전자. 그 압도적인 아름다움은 한 번 보아도 잊을 수가 없어요. 이 물건은 모든 부분이 은유로 이루어져 있습니다.

금모래가 깔린 연못이 있고, 커다란 연꽃이 그윽한 향기를 내며 온갖 보배로 둘러싸여 있다는 극락세계. 주자注子의 몸통과 손잡이는 얇은 대나무를 붙여 만들고, 주구注口는 죽순을 둘러 튼튼하게 빼냈습니다. 주자의 뚜껑으로는 연못에 화려하게 핀 연꽃 두 개를 얹어 놓았습니다. 완성된 주자를 테이블에 놓으니, 마침 향을 쫓은 봉황이 내려와 뚜껑 위에 자리를 잡네요. 마지막으로 보온, 보냉을 위한 받침에 주자를 넣으면 연꽃에 둘러싸인 모습이 되도록 했어요. 두 개의 연꽃 뚜껑은 분리형이고, 위에 내려앉은 봉황 역시 따로 꽂을 수 있도록 분리형으로 제작되었습니다. 취향에 따라 외관의 변주가 가능하지요.

스토리를 완벽한 디테일로 뒷받침해 구현한 모습은 물론이고, 주구와 몸체의 연결부에 조각된 대나무 가지 꼬임은 상상으로도 따라가지 못할 만큼 정교합니다. 이토록 아름다운 스토리를 부여하는 것도 쉽지 않지만, 표현의 경지를 이만큼 끌어올리는 것은 가공 기술이 발달하지 않으면 불가능한 일입니다. 고려의 금속 공예 기술 역시 최고 수준이었다는 것을 인정할 수밖에요.

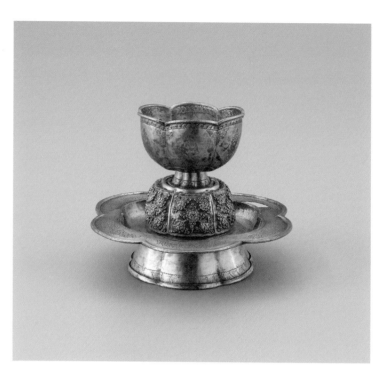

잔과 잔받침

은제 금도금

시대: 고려, 12세기
크기: 입 지름 8.6cm, 반침 지름 16.5cm, 높이 12.3cm
재질: 금속-은, 금도금
유물 번호: 보물1899호, 덕수130
소장 박물관: 국립중앙박물관

앞의 주자와 비슷한 시기에 만들어진 것으로 추정되는 잔과 잔 받침입니다. 동일하게 은으로 형태를 잡고 금도금하여 완성했습니다. 마치 표면에 금속 비즈를 붙인 듯 입체적으로 표현된 받침이 이 제품의 디테일 포인트. 금속판을 두드려 부조처럼 모양을 잡아 제작했어요. 앞의 화려한 주자에 아무 잔이나 매치할 순 없으니, 저는 디테일 최강인 이 잔과 잔 받침을 세트로 추천하겠습니다.

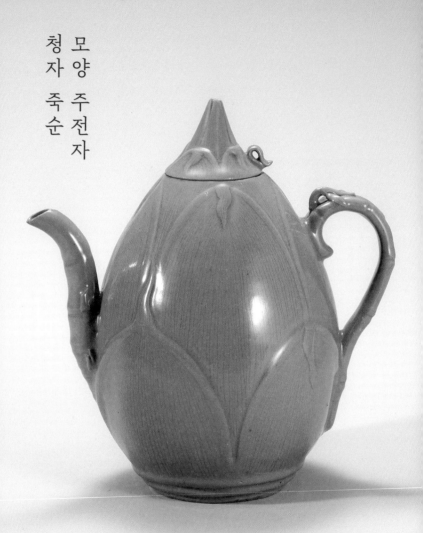

청자 죽순 모양 주전자

시대: 고려
크기: 입 지름 3cm, 몸통 지름 15cm, 바닥 지름 7.6cm, 높이 19.2cm
재질: 도자기-청자
유물 번호: 보물1931호, 덕수4499
소장 박물관: 국립중앙박물관

고려시대 상형 청자에는 자연에서 얻은 모티브를 디자인에 직접적으로 표현한 경우가 유난히 많습니다. 그중에서도 완벽한 균형감을 자랑하는 이 친구. 뚜껑 꼭지에서 주구와 손잡이 끝으로 선을 내려 그어 보면, 정확히 같은 각도로 떨어지는 것을 볼 수 있습니다. 주구와 손잡이의 가장 튀어나온 부분에서 몸체까지의 각도 역시 같습니다. 크게는 같은 각도와 비율로 안정감을 주고 외곽 라인에서 곡선의 변화로 리듬감을 찾은 것이 퍽 능력자의 솜씨입니다. 중심이 적당히 아래로 내려앉은 안정적인 무게감, 부담스럽지 않은 주구와 손잡이의 크기까지 모두 딱 알맞게 조화롭습니다. 비온 뒤 대나무 숲 사이사이, 봉긋, 땅에서 막 솟아오른 비주얼. 몸체는 죽순, 주구와 손잡이는 대나무 기둥입니다.

청자 음각 모란 상감 보자기 무늬 뚜껑 매병

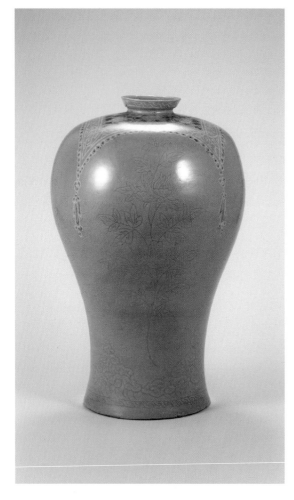

시대: 고려
크기: 입 지름 7cm, 몸통 지름 22.1cm, 바닥 지름 15.2cm, 높이 35.4cm
재질: 도자기-청자
유물 번호: 보물342호, 본관1981
소장 박물관: 국립중앙박물관

매병은 술을 주로 담아 두었던 고려의 대표적인 실용기입니다. 그대로 상에 올랐던 것은 아니고, 아름다운 주자에 술을 옮기기 전에 담아 두던 단지로 사용했습니다. 중국의 매병과 달리 고려의 매병은 연꽃, 매화, 학, 대나무 등 자연물이 그려져 있는 것이 대부분입니다만, 이 매병은 독특한 무늬가 상감되어 있어 호기심을 자극하네요. 시선이 바로 닿지 않는 목 주위에 상감한 그림의 정체는 바로 네 모서리를 어깨 옆으로 늘어뜨린 보자기입니다.

아마 이 제품을 만든 사람은 주변을 관찰하는 능력이 뛰어났을 것입니다. 보통 매병은 뚜껑과 한 세트로 제작되었는데, 뚜껑을 덮을 때 보자기가 같이 쓰였으리란 추측이 있거든요. 마찰로 인한 파손을 줄이기 위해 병의 아가리에 보자기를 씌운 후 뚜껑을 덮은 것이지요. 이 물건의 디자인은 이처럼 매병을 사용하는 모습을 포착해 완성되었습니다. 물건을 아끼던 마음과 남다른 관찰력이 만나 하나의 제품이 되었어요. 목 주위에는 보자기를 진하게 상감하는 한편, 병의 몸체에는 모란 무늬를 가볍게 새겨 디자인의 차원을 나누었습니다. 둘 다 똑같이 병에 그려진 그래픽이지만, 마치 모란 무늬가 새겨져 있던 병에 보자기를 덮은 듯한 모습으로요. 독특한 콘셉트와 매병의 쓰임을 성의 있게 관찰해야만 만들어 낼 수 있는 작은 디테일이 이 물건을 특별하게 합니다.

청
자
두
귀
병

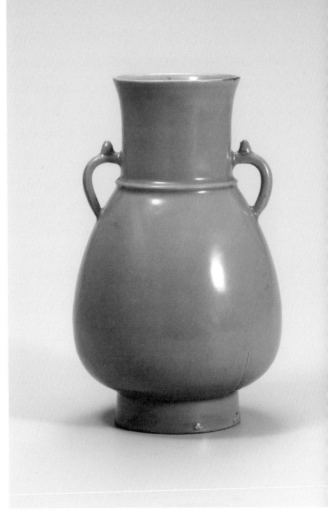

시대: 고려
크기: 입 지름 8.2cm, 몸통 지름 13.3cm, 바닥 지름 8.1cm, 높이 21.5cm
재질: 도자기-청자
유물 번호: 덕수3690
소장 박물관: 국립중앙박물관

전체적으로 납대대한 것이 세로 길이는 그대로 두고, 가로를 늘린 비례입니다. 사람도 옆으로 늘어나면 푸근한 인상이 되는 것처럼, 이 청자도 편안하고 부드러운 느낌을 줍니다. 넉넉히 벌어진 아가리를 보니, 지나가던 바람도 이끌려 들어와 쉬다 갈 것 같습니다. 엉덩이가 무겁게 내려앉은 병의 곡선과, 위로 꼬집어 올린 듯한 두 귀가 균형을 이루고 있는 조형입니다. 귀와 몸체가 만나는 부분에는 고리 모양의 동심원이 있습니다. 둥근 몸통에 둥근 귀, 그 옆에 동심원 장식까지. 이곳저곳 곡선을 넉넉히 담았어요. 부드러운 고무로 제작해도 질감과 형태가 잘 어우러진 오브제가 탄생할 듯합니다. 편안한 조형으로 깊은 휴식을 주는 고려청자 보셨습니다.

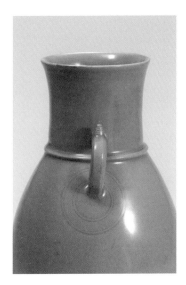

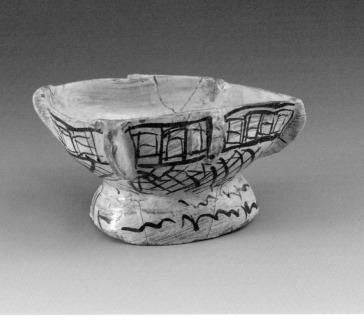

분청사기 철회
粉靑沙器鐵繪

귀얄문 완형도기
귀얄문 塊形陶器

시대: 조선
크기: 입 지름 18.1cm, 높이 9.2cm
재질: 도자기-분청
유물 번호: 본관10480
소장 박물관: 국립중앙박물관

상당히 동적이고 추상적인 표현이 멀리는 아프리카 미술, 그리고 그에 영향 받은 피카소*Pablo Picasso*의 작품을 떠올리게 하는 제품입니다. 귀얄이라는 거친 솔로 백토를 발라 표면에 솔 자국이 남아 있고, 그 위로는 굵고 진한 선들이 나름의 규칙을 가지고 과감하게 지나가고 있어요. 빠르게 지나간 솔 자국과 붓 자국이 시원한 속도감을 주며 마치 세찬 바람 속에 있는 양 몰입도를 높입니다.

보기 드문 사각의 외곽 라인을 가진 굽다리 그릇으로, 허리가 잘록한 형태에 옆면에 크고 작은 돌기가 있어 제각각의 공간에서 양감을 가지며 동적인 느낌을 극대화하고 있습니다. 마감이 좋은 높은 퀄리티의 제품은 아니지만, 만든 이의 개성과 감각이 힘 있게 느껴지는 제품입니다.

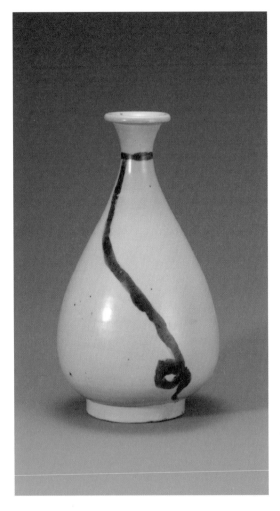

시대: 조선
크기: 입 지름 7cm, 바닥 지름 10.6cm, 높이 31.4cm
재질: 도자기-백자
유물 번호: 보물 1060호, 신수 12074
소장 박물관: 국립중앙박물관

그림을 그려 넣은 백자를 마주하다 보면, 도자기 자체가 마치 하나의 공간처럼 느껴집니다. 그 공간에 꽃, 넝쿨, 물고기, 구름과 새. 화공의 시선을 따라 많은 것들이 태어나고 이야기를 만들지요. 그런데, 이 병은 백자가 꽉 차 있습니다. 빈 공간이 아니라 양감으로 가득 채워진 입체로 마주합니다.

시원한 라인으로 그린 끈이 마치 실제처럼 병목을 메고 아래로 흘러내리며 이 백자 자체를 주인공으로 만들어 버립니다. 이제 우리는 백자를 무엇으로 채워 이야기를 만들지 않고, 백자가 놓인 주변을 상상하며 이야기를 만들게 됩니다. 백자 안의 세계가 아니라, 백자 밖의 세계를 생각하게 되는 것이지요. 이 끈 메인 병은 꽃놀이 가는 양반의 나들이에 함께한 술병일 수도 있고, 천 리 길을 걸어온 나그네의 어깨에 걸려 있던 물병일지도 모릅니다. 상상은 꿀 같은 물이 가득 담긴 병의 무게로, 병의 무게를 지탱하는 끈의 흔들림으로, 걸음마다 찰랑이는 소리로 이어집니다.

놀라운 것은 이 모든 이야기를 라인 하나로 부여했다는 사실입니다. 끈의 재질이나, 묶여 있는 모습을 직접적으로 묘사하지 않았음에도 너무나 강력하게 이 병을 상상 속 '그 병'으로 만들어 버렸어요. 이토록 과감하고 추상적인 전개라니, 현대 작품과 견주어 보아도 전혀 손색이 없는 작품. 부러운 재능으로 그려 낸 물건입니다.

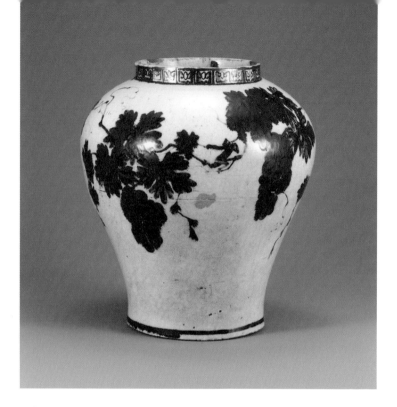

무늬
포도
백자
철화

항아리
원숭이

백자 철화
포도 원숭이
무늬 항아리

시대: 조선
크기: 높이 30.8cm
재질: 도자기-백자
유물 번호: 국보93호, 본관2029
소장 박물관: 국립중앙박물관

실루엣으로 보이는 그래픽이 매력적인 백자. 단색의 실루엣이 지루할 법도 하련만, 자유자재로 표현된 선들이 그럴 틈 없이 시선을 이끕니다. 철화 안료로 백자에 그린 것이 빠르게 바탕흙에 흡수되고, 강한 발색으로 서로 엉기면서 실루엣으로 탄생했습니다.

요소가 떨어져 있지 않아 어떤 그림인지 분간하기 어렵다면 제목에서 정보를 얻는 것도 좋은 방법입니다. 백자+철화+포도+원숭이(무늬)+항아리. 항아리 속 저 덩어리들은 포도와 잎사귀 넝쿨이겠네요. 그런데 백자를 빙글빙글 돌려 보아도 원숭이는 어디 숨어 있는지 좀처럼 눈에 띄지 않습니다. 풍성한 넝쿨 사이, 바스락! 스쳐 가는 움직임을 쫓으면 비로소 그 사이를 빠르게 지나가는 간결한 필체의 원숭이를 만날 수 있어요.

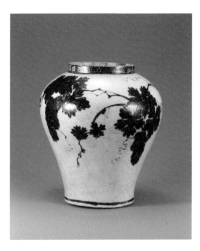

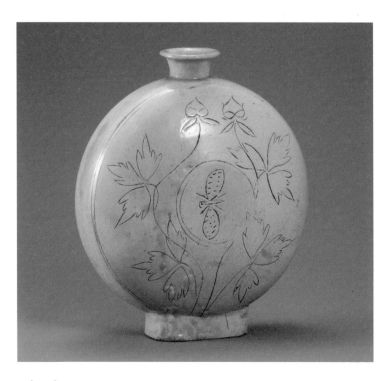

백자상감모란나비무늬편병

시대: 조선
크기: 최대 지름 22.7cm, 높이 23.9cm
재질: 도자기-백자
유물 번호: 덕수5364
소장 박물관: 국립중앙박물관

이 병처럼 납작한 모양의 병을 '편평扁平한 병'이라 해서 편병扁甁이라 부릅니다. 앞에서 물건을 볼 때의 풍만한 모습과, 옆에서 볼 때의 홀쭉한 모습이 주는 볼륨감 차이가 흥미롭습니다. 이러한 독특한 모양을 만드는 데는 두 가지 방법이 전해지고 있어요. 일반적인 호리병 모양의 병을 제작한 뒤 적당히 말린 다음 방망이로 두들겨 펴는 방법이 첫 번째이고, 양쪽 면을 아예 따로 만들어 이어 붙이는 방법이 두 번째입니다. 도자기에 방망이를 대다니, 과감한 방법이 아닐 수 없습니다. 일그러지지 않도록 심혈을 기울여 제작한 것을 방망이로 두들기는 장인의 손길이 얼마나 조심스러웠을까요?

편병은 주로 분청사기와 백자로 제작되며 실용적인 형태로 오래 사랑받았습니다. 납작한 형태 덕에 망태에 넣어도 옆구리가 덜 배기고, 말 잔등에 얹기에도 한결 수월했거든요. 이 물건은 백자 편병 중에서도 옅은 살구색을 띠어 둥그스름한 형상과 함께 푸근한 감성을 전하고 있습니다.

분청자 물고기 무늬 편병

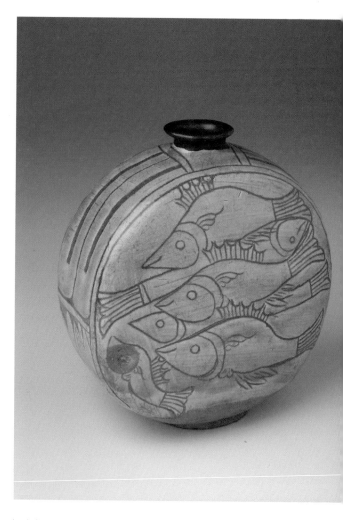

시대: 조선, 15세기
크기: 최대 지름 22.3cm, 높이 20.2cm, 폭 13.1cm
재질: 도자기-분청
유물 번호: 1964.936
소장 박물관: 시카고 미술관 *The Art Institute of Chicago*

편병 중에는 유독 물고기가 그려진 것이 많은데, 그중에서도 개인적으로 최고로 꼽는 물건입니다. 물고기를 단순한 패턴이 아니라 살아 있는 것으로 만들었어요. 그 덕에 이 병은 물건을 넘어 생명력 넘치는 회화 작품이 됩니다. 망설임 없이 쓱쓱 그은 선도 제 역할을 하고 있지만, 무엇보다 반골 기질을 가진 물고기 한 마리가 스토리를 완성해요. 명실상부한 주인공이지요. 한쪽으로 헤엄쳐 가는 무리 사이를 파닥파닥 힘들게 비집고 지나갑니다. 아직 방향 감각이 없는 새끼가 그 뒤를 쫓습니다. 찰나의 순간을 자유로운 필체로 생생히 전달하는 제품이지만, 아쉽게도 국외 소재라 국내에서는 만나기가 어렵습니다.

분청사기는 조선 고유의 것으로, 청자 위에 백토로 분장하는 자기를 말합니다. 청자와 같은 재료로 만들었으나 불순물이 많이 섞여, 그 바탕이 순청자의 옥색이 아닌 회청색 빛을 띠지요. 고려 말과 조선 초, 과도기적 시기 속에서 늘어난 수요에 맞춰 탄생한, 고급 예술품 청자의 대량 생산 버전이라고 할 수 있습니다. 기법 면에서 봤을 때 순청자에 비해 그 질은 조금 떨어지지만, 조선 특유의 자유분방함과 미적 감각이 잘 드러나 조선 중기 이후 근대에까지 일본에서 재현품이 생산되며 각광받았습니다.

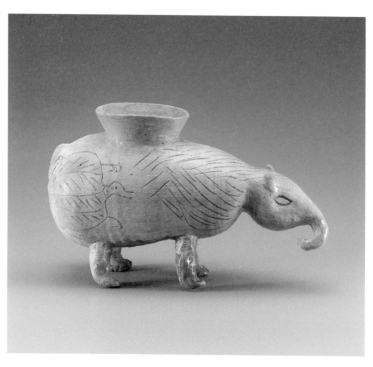

상준

분청사기

시대: 조선
크기: 입 지름 13.2cm, 바닥 지름 41.1cm, 높이 25cm
재질: 도자기-백자
유물 번호: 신수8088
소장 박물관: 국립중앙박물관

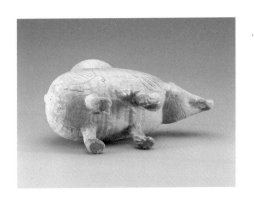

디자이너 그룹 프론트*Front*의 피그 테이블*Pig Table*이 생각나는 디자인. 피그 테이블이 돼지 위에 트레이를 올렸다면, 이 귀여운 상준은 코끼리 위에 병 아가리를 얹어 두었습니다. 조선시대 제사에 사용하던 제기로 물이나 술을 담았던 물건입니다. 그러나 엄숙하기보다는 가벼운, 농담 같은 디자인을 했어요. 성격이 다른 두 가지 요소, 코끼리와 병 아가리가 고유의 형태를 유지한 채 덧붙여진 모습이 초현실적인 느낌입니다. 코끼리의 모습은 둥글고 부드러운 이미지로 단순화하여 표현했습니다. 진지하지 않고 적당히 가볍게 조합된 조형이 주는 재미에 가슴속이 근질근질 즐겁습니다.

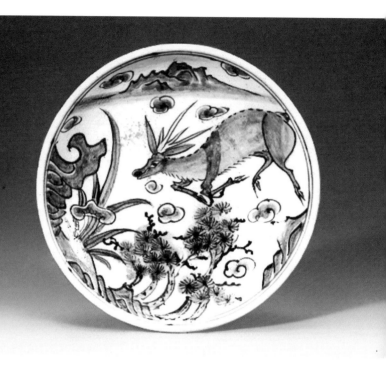

백자청화 장생문 접시

시대: 조선
크기: 입 지름 17.7cm, 바닥 지름 9.9cm, 높이 3.9cm
재질: 도자기-백자
유물 번호: 수정192
소장 박물관: 국립중앙박물관

둥근 우물 속 이세계異世界를 살펴보는 듯한 이 접시는, 불로장생의 신선 세계, 십장생도를 담은 백자 청화 접시입니다. 무늬 하나의 디테일보다는 원형 안에 요소를 구성한 능력이 빛을 발하는 제품으로, 그 모습이 마치 잘 연출한 무대 같습니다. 먼저 원형의 테두리를 타고 바위와 산을 배치해 튼튼한 배경을 만들고, 그보다 한 걸음 안쪽에 불로초와 소나무, 구름 등의 서브 주인공을 그려 넣었어요. 한가운데에는, 이 그림의 주인공인 사슴이 등장합니다. 원형을 토대로 놓인 다른 요소들과는 다르게, 한중간을 질러 다니는 모습에 시선이 확 사로잡힙니다. 이런 드라마틱한 배치 덕분에 접시를 마주하면 새로운 세계로 떠나는 입구 앞에 떨어진 느낌마저 듭니다. 토끼 굴속에 빠진 앨리스가 작은 문 너머 세상을 바라보는 기분이 짐작 가네요. 사슴의 눈동자가 움직여 나와 눈이 마주치면, 어서 들어오라 손짓할 것 같아요.

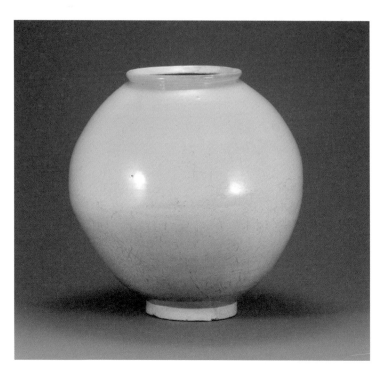

백자대호
白瓷大壺

백
자
대
호

白
瓷
大
壺

백자대호 白瓷大壺	시대: 조선
	크기: 몸통 지름 40cm, 높이 41cm
	재질: 도자기-백자
	유물 번호: 보물1437호, 접수702
	소장 박물관: 국립중앙박물관

백자대호 白瓷大壺	시대: 조선
	크기: 몸통 지름 44cm, 높이 43.8cm
	재질: 도자기-백자
	유물 번호: 국보310호
	소장 박물관: 국립고궁박물관

달처럼 둥글고 푸근하게 생겼다 하여 '달항아리'라는 이름으로 친숙한 백자대호. 이 도자기는 심플한 라인과 본질에 집중한 디자인으로 조선 미니멀리즘의 끝에 있다고 해도 과언이 아닙니다. 본래 반듯한 것보다 비대칭이면서 균형 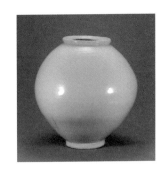 감을 갖는 것이 더 어려운 법이지요. 구조적 측면에서나 심미적 측면에서나 비대칭일수록 더욱 그렇습니다. 비대칭의 다리를 가진 의자를 상상해 보세요. 서로 모양이 다르면 조화를 이루기가 어렵고, 안정감을 갖기는 더 어렵습니다. 백자대호는 상당한 규모에도 둔하거나 답답하지 않고, 비대칭적 형태에도 불안하지 않아요. 달항아리라는 별칭처럼 오히려 넉넉하고 푸근한 느낌에 더불어 생동감이 있어, 쉽게 질리지 않는 볼수록 매력적인 조형입니다.

이와 같이 사이즈가 큰 도자기의 경우에는 보통 위아래를 따로 빚어 붙이는데, 바로 이때 두 부분을 붙여 굽는 과정에서 백자대호 특유의 모양을 잡을 수 있습니다. 얼핏 어설퍼 보이지만, 궁중에 납품되던 도자기임을 생각하면 그야말로 고급 기술과 상류층의 기호가 반영된 예술품임을 알 수 있습니다. 물레를 차는 이에게는 빙글빙글 돌아가는 판 위에서 상하좌우 반듯한 형태로 균형을 잡는 것이 더 익숙한 일이거든요. 고려시대, 코리아로도 이름을 떨쳤을 만큼 유려하고 완벽했던 형태의 청자를 생각해 보세요. 그 도공의 제자의 제자의 제자들이 만드는 백자대호는 이렇게 만들어졌습니다.

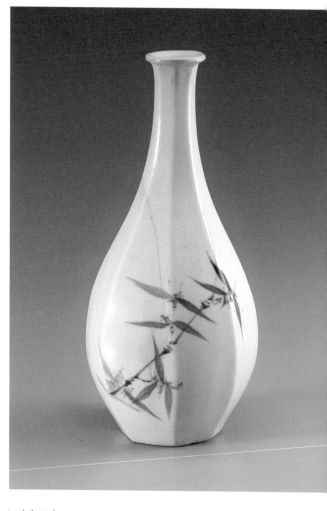

백자 청화 국화 대나무 무늬 팔각 병

시대: 조선
크기: 입 지름 4.4cm, 바닥 지름 6cm, 높이 27.5cm
재질: 도자기-백자
유물 번호: 수정137
소장 박물관: 국립중앙박물관

이 병이 어울리는 자리는 마시고 떠드는 흥겨운 술상보다는, 진리가 오가는 친우들의 회동이 아닐까 싶습니다. 대쪽 같은 절개의 대명사, 병에 그려진 대나무의 성정을 꼭 닮은 모양의 병입니다. 단정하게 모를 세운 모습 자체도 고고하지만, 제작 과정을 생각하면 그 맛을 더욱 잘 느낄 수 있습니다. 이처럼 몸통의 전체를 모양내기 위해서는 둥근 병을 머리부터 발끝까지 단번에 칼로 깎아 내야 했거든요. 흙을 매끄럽게 빚어내거나 조각하는 것과는 또 다른, 큰 획을 대번에 그을 수 있는 단호하고도 숙련된 손기술이 요구되는 작업이지요. 실제로 라인을 그리지 않아도 면이 만나며 생기는 모서리가 선적인 요소가 되어 제품에 볼거리를 더합니다.

백자 청화 꽃무늬 조롱박 모양 병

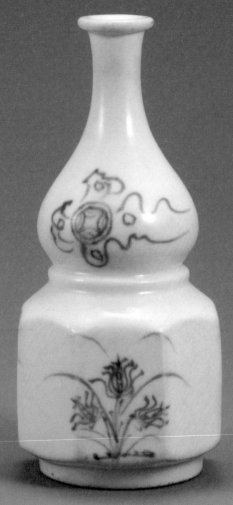

시대: 조선
크기: 입 지름 3.7cm, 바닥 지름 7.8cm, 높이 21.1cm
재질: 도자기-백자
유물 번호: 보물1058호, 수정111
소장 박물관: 국립중앙박물관

대비되는 라인을 한눈에 배치한 것이 조선백자에서는 꽤 이례적인 형태의 병입니다. 아래 몸통은 각을 잡아 직선으로 쭉 뻗은 모습이고, 위의 몸통은 곡선으로 부드럽게 된 모양입니다. 덕분에 병의 라인은 아래서부터 굳건히 땅에서 올라와 유연하게 머무는 운치를 보여 줍니다. 병에 그려진 그림도 이런 흐름을 더해 줄 수 있도록 아래에는 수직으로 서 있는 난초와 패랭이꽃을 그리고 위에는 길상문을 가로형의 구름과 함께 그려 넣었습니다. 시선은 자연스럽게 땅에서부터 곧게 핀 패랭이꽃을 지나쳐 쭉 올라가다가, 병의 가장 배부른 자리를 매만지듯 둥글게 그려진 구름에 머물게 됩니다.

　이처럼 두 조형의 차이를 재미있게 조리하면서도, 시선을 조이는 세 가지 지점. 병의 아가리, 잘록한 허리, 아래 굽을 점차 넓어지게 제작하여 안정적으로 무게를 잡았습니다. 단순히 독특한 조합의 조형일 뿐 아니라, 이 과감한 조합이 완벽히 어울리도록 만든 여러 장치들이 볼수록 정교합니다.

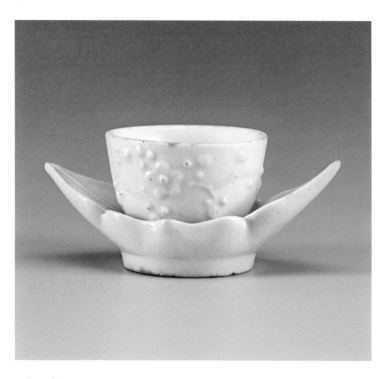

백자양각매화문탁잔

시대: 조선
크기: 입 지름 7.3cm, 받침 지름 13.9cm, 높이 6.1cm
재질: 도자기-백자
유물 번호: 덕수1487
소장 박물관: 국립중앙박물관

102

청화 백자의 파란색 안료는 중국을 거쳐 비싸게 수입되었습니다. 당연히 청화 백자는 제작에 비용이 많이 드는 고가품이었지요. 이를 사치로 여겨 제작하는 것을 금했던 시기도 있었는데, 채색을 대신해 채택한 기법이 바로 양각이었습니다. 양각 백자는 채색 없이도 입체를 통해 문양과 무늬를 마음껏 나타낼 수 있었어요.

이 잔과 잔 받침은 위에 소개한 양각 기법으로 만들어진 물건입니다. 잎사귀와 같은 형태의 잔 받침이 잔을 꽃처럼 받쳐 주는 모양을 하고 있어요. 매화꽃과 가지, 봉오리를 양각으로 표현하고, 위에 유약을 두텁게 올려 그 입체감이 올망졸망 사랑스럽게 살아났습니다. 둥근 잔의 매화와 받침의 율동감 있는 라인이 만나, 이 물건을 더욱 생기 있게 만듭니다.

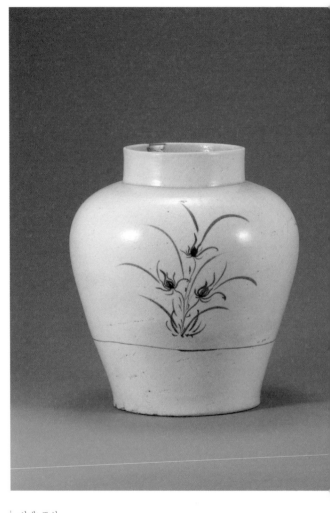

백자청화 난초무늬 항아리

시대: 조선
크기: 입 지름 12.7cm, 바닥 지름 15.3cm, 높이 26.2cm
재질: 도자기-백자
유물 번호: 동원415
소장 박물관: 국립중앙박물관

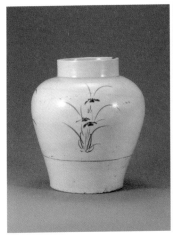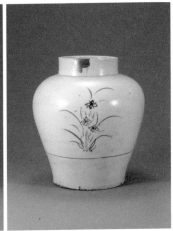

　이와 같이 도자기 위에 여백을 살려 간결하게 그림을 그리는 것은 18세기 조선에서 유행한 양식입니다. 정갈하게 그려진 선 중에서도 가장 핵심적인 것은 단연 하단의 가로선. 백자의 넓은 여백을 하단의 가는 선이 가로지르며 땅을 열었습니다. 그 대지에서 피어난 세 개의 난초 꽃이 사뿐히 그려졌네요. 가벼운 필치는 어린 난초들을 살랑이며 지나는 바람마저 느끼게 합니다. 가로선의 위치가 허리춤까지 올라오고 위아래 여백이 배치되어, 전체적으로 넉넉하고 여유로운 감상을 줍니다.

백자 주전자

白 磁 注 子

시대: 조선, 15-16세기 초
크기: 바닥 지름 9cm, 높이 17.8cm
재질: 도자기-백자
유물 번호: 궁중470
소장 박물관: 국립고궁박물관

저는 이 친구가 그렇게 예쁘더라고요. 볼드한 일체형 손잡이부터 둥근 몸체, 귀여운 뚜껑 꽁다리까지…. 금방이라도 호박 마차가 되어 튀어 오를 것 같아요! 원형 몸체는 전체적으로 봉긋 솟아오른 듯 아래로 갈수록 둘레가 작아지며 자칫 묵직해질 뻔한 무게감과 시각적 지루함을 덜었습니다. 1985년 출시된 이래 알레시*Alessi* *에서 지금까지도 생산하고 있는 마이클 그레이브스*Michael Graves*의 버드 휘슬 주전자와 디자인 언어를 공유하는 제품.

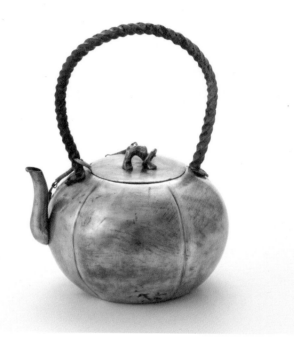

은제과형주전자

銀製瓜形酒煎子

시대: 조선, 18세기
크기: 최대 폭 12cm, 높이 15.5cm
재질: 금속-은
유물 번호: 궁중379
소장 박물관: 국립고궁박물관

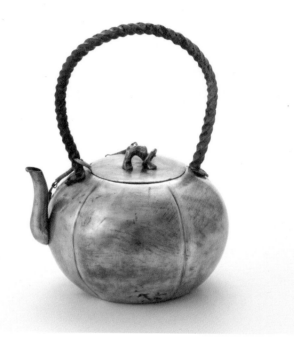

은제과형주전자

銀製瓜形酒煎子

시대: 조선, 18세기
크기: 최대 폭 12cm, 높이 15.5cm
재질: 금속-은
유물 번호: 궁중379
소장 박물관: 국립고궁박물관

앞선 백자 주전자의 18세기 금속 버전입니다. 몸체 곡선을 그대로 받아 주는 곡률의 손잡이를 달았습니다. 세워서 전체로 보면 위아래가 균형감 있는 표주박 모양이에요. 뚜껑에 달린 꽁다리, 넝쿨 같은 꽈배기 손잡이, 볼록한 몸통. 전체적인 조형부터 디테일까지 호박 또는 참외를 빼다 박은 진지한 듯 키치한 디자인의 제품입니다. 얼마나 열심히 사용했는지, 표면의 상처가 세월을 느끼게 합니다.

은제 주자

銀製注子

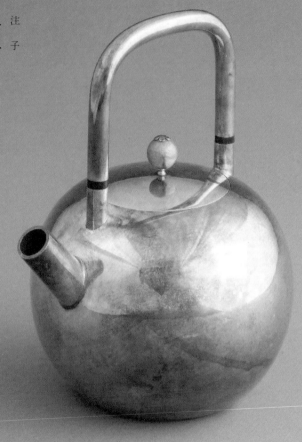

시대: 20세기 초
크기: 몸통 지름 12.1cm, 전체 높이 17.8cm
재질: 금속-은
유물 번호: 고궁3-1
소장 박물관: 국립고궁박물관

이것은 정말로! 멤피스 디자인*Memphis design** 이라고 해도 믿겠다!

상당히 현대적인 조형을 가지고 있는 이 제품은, 실제로도 꽤 최근에 만들어진 제품입니다. 20세기 초로 제작 연대를 추정하는데, 지금 당장 알레시*Alessi*에서 이 제품을 생산한다고 해도 전혀 어색함이 없을 것 같아요.

동그란 몸체에 직선적인 주둥이와 손잡이, 손잡이 중간을 끊어 두른 파팅 라인*parting line*까지. 너무나 현대적인 디자인 언어가 곳곳에 사용되었습니다. 그중 이 제품을 가장 완성도 있게 하면서도 서양의 그것과 다르게 하는 것은, 바로 주전자의 원형 몸체입니다. 정원正圓이 아니라 위아래로 살짝 눌러 자극적이지 않고, 편안함과 우아함을 더했어요. 앞서 소개한 주전자들에서 원형을 찾을 수 있는데 이 셋은 같은 족보를 쓰는 게 확실합니다.

* 초기 포스트모더니즘 디자인을 주도한 디자인 그룹. 단순한 도형들을 자유분방하게 배치해 독특한 형태와 컬러의 조합으로 인기를 끌었다.

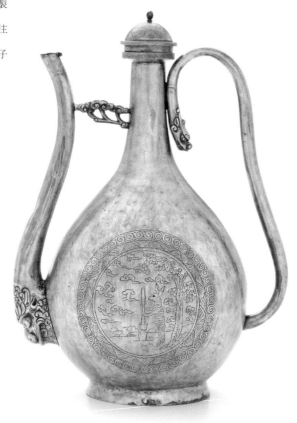

은제 주전자　銀製 注子

시대: 조선, 19세기
크기: 바닥 지름 9.5cm, 높이 29cm,
수주 입 지름 1.2cm, 수구 길이 4cm
재질: 금속-은
유물 번호: 창덕21010
소장 박물관: 국립고궁박물관

112

은도금일월병銀鍍金日月瓶, 이 주전자에서는 은하수를 닮은 술이 조르륵 쏟아져 나올 것 같아요. 달과 별의 향이 나겠지요. 신선들이 토끼와 함께 나누어 마셨을 테고요. 머리끝부터 발끝까지 스토리가 알차게 들어 있는 제품입니다.

달의 조각을 빚어 만든 것 같은 이 주전자의 앞뒤로는 태양에 사는 삼족오三足鳥와 달에 사는 달토끼가 새겨져 있어요. 둥근 태양과 달의 주변으로는 빛과 바람을 따라 운룡雲龍과 도깨비가 유영하고, 이세계異世界에서 가장 높이 솟은 은산銀山에는 영물인 불로초가 높은 곳 안개구름 속에 꼿꼿이 자라고 있지요. 기품 있는 묘사에 더해 모든 면을 유려한 곡선으로 받아 더욱 부드러운, 차가우면서도 따뜻한 우아함이 있는 제품입니다. 이 신령스러운 물건은 궁중 연회 때 사용되었어요.

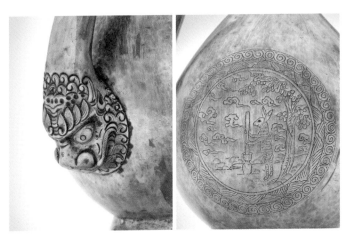

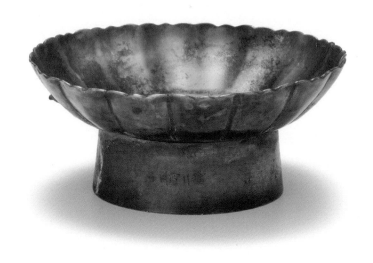

은제 접시

銀製楪匙

시대: 20세기 초
크기: 입 지름 15.2cm, 바닥 지름 9.1cm, 높이 6.7cm
재질: 금속−은
유물 번호: 창덕21021
소장 박물관: 국립고궁박물관

현대 식기에서는 잘 쓰이지 않는 비례를 가진 제품입니다. 제작된 시기에도 흔한 비례는 아니었어요. 이런 굽다리 그릇은 밥상이 발달하기 전에 쓰이다가, 통일신라 때 밥상을 쓰기 시작하면서 편의에 따라 굽이 점점 짧아졌거든요. 실생활보다는 전통과 형식이 중요한 제사, 예식 등에 사용되며 맥이 이어져 왔어요.

1:1 비율, 볼드한 굽에 얄긋얄긋* 얹은 꽃 접시. 더구나 은제라니! 만들어지던 그때 그 시절, 얼마나 더 반짝이고 아름다웠을까요? 모던하고 심플하게 빚어낸 형태에 차가운 반짝임을 더해, 분명 우리 물건임에도 이렇게 다시 보니 오히려 이국적인 느낌의 제품.

* '힐긋힐긋, 살짝살짝, 하늘하늘, 얄팍하고 가벼운'을 모두 합친 것 같은 모양새를 이르는 의태어. 글쓴이식 표현.

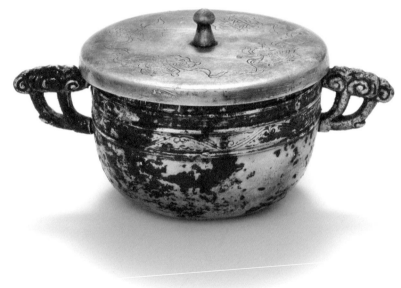

은제도금 쌍이잔

銀製鍍金雙耳盞

시대: 20세기 초
크기: 최대 너비 12cm,
몸통 지름 7.7cm, 몸통 높이 4.6cm,
뚜껑 지름 8cm, 뚜껑 높이 2cm
재질: 금속 - 은, 금도금
유물 번호: 창덕23023
소장 박물관: 국립고궁박물관

양쪽에 귀가 두 개 달렸다고 하여 쌍이잔雙耳盞입니다. 불로초라고도 했던 영지버섯을 본뜬 손잡이가 양쪽에 달려 있어요. 아담한 사이즈에 위트 있는 모습. 은제 접시와 짝꿍 제기로 쓰였을 것으로 추정합니다.

앞서 소개한 은제 주전자만큼 화려하진 않지만, 한 테이블에 놓였다면 오히려 주전자를 잘 살려 주는 완성도 있는 조연 역할을 했을 거예요. 두 유물은 시기상 약 1세기 정도 차이가 납니다만, 여전히 비슷한 콘셉트와 요소를 활용하여 디자인된 것을 볼 수 있습니다. 보수적인 유교 문화에서 제기로 사용되었던 만큼 참신함과 혁신보다는 전통과 정통성이 중요했을 거예요.

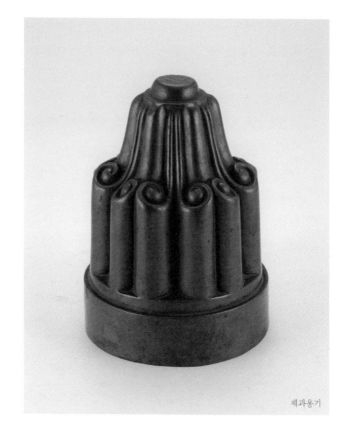

대한제국 베이킹 몰드

철제제과기
제과용기

제과용기

제과용기
製菓用器

시대: 조선
크기: 지름 13.7cm, 높이 19.4cm
재질: 금속
유물 번호: 창덕23333
소장 박물관: 국립고궁박물관

철제제과기
鐵製製菓機

시대: 조선
크기: 지름 18.4cm, 길이 35cm
재질: 금속, 철제
유물 번호: 창덕23213
소장 박물관: 국립고궁박물관

창덕궁에서는 다양한 달다구리가 만들어졌습니다. 젤리, 타르트, 까눌레, 심지어 제가 너무나 사랑하는 와플에 이르기까지. 소문난 커피 애호가 고종의 다과상에 오르던 익숙한 디저트들. 서양에서 수입된 것으로 추정되는 이 베이킹 몰드는 실제로 창덕궁에서 발견된 물건입니다. 뽀얀 밀가루가 날리고 갓 구운 빵 냄새가 가득한 주방에서, 제빵 모자를 쓴 사람들이 분주히 움직입니다. 곧 생크림과 메이플 시럽을 세팅한 와플이 나오네요. 프랑스 영화에나 나올 법한 이런 장면이 대한제국의 수라간에서도 펼쳐졌을 테지요. 셰프 유니폼 대신 한복에 앞치마를 두르고서요.

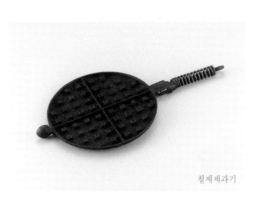

철제제과기

데
스
크

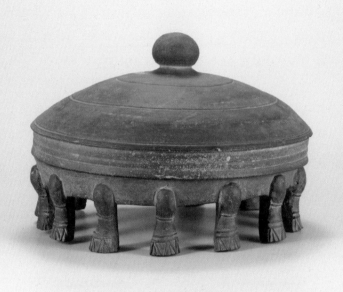

각부유개연

脚附有蓋硯

시대: 백제
크기: 몸통 지름 22.2cm, 몸통 높이 7.1cm,
뚜껑 지름 22.8cm, 뚜껑 높이 9.5cm
재질: 토제-경질
유물 번호: 본관13298
소장 박물관: 국립중앙박물관

첫인상부터 괴이한 이 물건은 다름 아닌 벼루입니다. 믿기 어렵지만 우아한 미감을 좋아했던 백제에서 특히 많이 사용된 제품입니다. 벼루에 달린 다리가 원형을 따라 끝없이 반복되며, 마니아층이 좋아할 것 같은 그로테스크한 분위기를 물씬 뽐냅니다. 거미처럼 달려 있는 다리는 짐승의 것을 본떠 제작한 것으로, 틀로 찍어 내 부착하였습니다. 주인이 잠든 새 한 걸음 옆으로, 두 걸음 뒤로, 이상한 소리를 내며 꼼질거렸을 것 같습니다. 비슷한 형태의 제품이 많이 발견되는 것으로 보아, 엉뚱한 취향을 가진 어느 한 사람만의 물건은 아니었던 모양입니다.

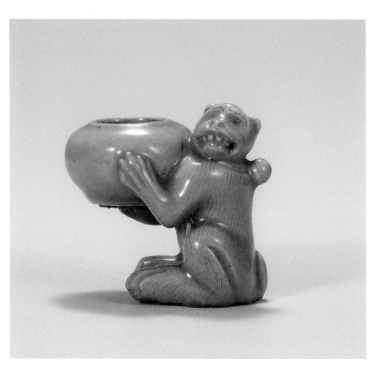

청자 모양

청자 원숭이
모양 문방구

청자 원숭이
모양 먹항아리

시대: 고려
크기: 높이 7.1cm
재질: 도자기-청자
유물 번호: 덕수991
소장 박물관: 국립중앙박물관

청자 원숭이
모양 도장

시대: 고려
크기: 지름 3.2cm, 높이 3.6cm
재질: 도자기-청자
유물 번호: 덕수1384
소장 박물관: 국립중앙박물관

만일 글공부가 서툰 이에게 선물로 줄 문방구를 고른다면 전 이 묵호를 고르겠어요. 원숭이가 반짝반짝한 눈으로 주인을 올려 보고 있으니, 아무리 글씨를 망쳐도 기죽지 않을 것 같거든요. 무거워 보이는 묵호를 들고서도 웃음을 잃지 않는 모습이 영화 〈해리포터와 비밀의 방〉의 도비를 생각나게 합니다. "원숭이는 행복한 집 요정이에요!" 아, 불쌍하고 귀여운 청자 원숭이. 이를 내보이며 웃는 모습이 주인의 글솜씨를 칭찬하며 아부하는 듯도 하고, 너무 무거운 나머지 망연자실 짓고 있는 헛웃음 같기도 합니다. 고려시대에는 귀족들이 원숭이를 애완용으로 길렀다고 하니, 그들에게 특히 사랑받았겠어요. 마당 가득 원숭이를 키우던 애호가의 책상에 놓여 있었을 듯합니다.

이어서, 원숭이 애호가들을 위한 물건을 하나 더 소개합니다. 원숭이가 앉아 있는 청자 도장입니다. 수상하게 씰룩이는 입꼬리를 보아하니, 장난칠 궁리를 하는 모양입니다. 냉큼 다가가 잡아야겠어요. 도장을 찍기도 전에 펄쩍 뛰며 도망갈 것 같거든요. 먹항아리의 높이는 7.1cm, 도장의 높이는 3.6cm. 작아서 더 귀여운 원숭이 문방구들입니다.

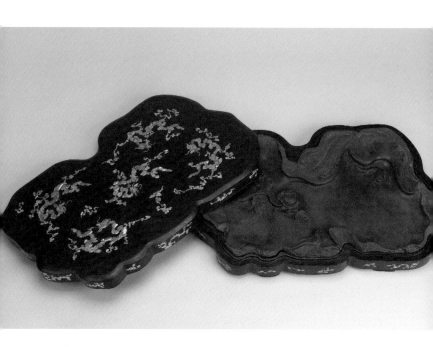

하엽연 荷葉硯

시대: 조선
크기: 가로 81cm, 세로 51cm, 높이 4cm
재질: 석제-징니석澄泥石
유물 번호: 창덕26594
소장 박물관: 국립고궁박물관

자, 이 벼루를 바르게 감상하려면 우선 자가 필요합니다. 반드시 가져와 규모를 가늠해 보세요. 가로 81cm, 세로 51cm. 보통의 성인 베개 두 개를 세로로 나란히 붙인 정도로, 대단한 스케일을 자랑하거든요! 물만 없지 바람에 뒤집힌 연잎에 생동감 넘치는 물고기까지, 사랑방 안의 작은 연못입니다. 조선시대 물건들은 사실적이고 세세한 묘사에도 능하지만, 이 벼루처럼 기운 넘치는 생동감을 위한 디테일에 특히 강한 것이 특징입니다.

자고로 제대로 공부를 하려면, 좋은 공부 환경이 필요한 법이지요. 조선시대의 문방구文房具는 좋은 공부 환경을 위해 기능적으로뿐 아니라 심미적으로도 상당히 까다롭게 제작되었어요. 그중에서도 벼루는 관상용이나 장식용으로도 많이 만들어지며 명실상부 선비들의 애완물愛玩物 지위를 얻게 됩니다. 덕분에 조선시대 석공예품 중에서도 가장 많은 유물이 남아 있지요.

정조 대왕이 쓴 것으로 추정되는 이 제품, 누가 대신 먹을 갈았을는지 몰라도 어깨 근육통이 꽤 있었을 듯합니다. 벼루를 본래 용도로 쓰자면, 잘 구워진 숯으로 때마다 문질러 닦기도 했겠지요? 고생스러웠을 누군가를 생각하면 부디 관상용으로 쓰이던 것이기를.

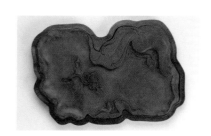

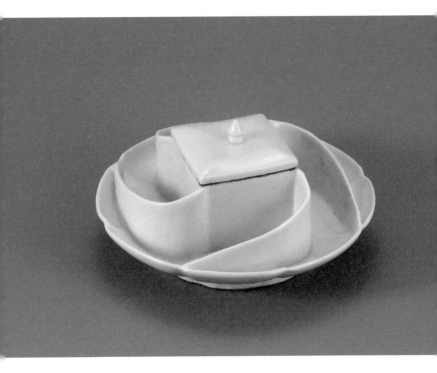

붓 씻는 그릇

백자

시대: 조선
크기: 지름 16.1cm, 높이 8.2cm
재질: 도자기-백자
유물 번호: 덕수1600
소장 박물관: 국립중앙박물관

단아한 맛이 있어 조선시대 최고의 필세筆洗로 손꼽히는 백자 그 룻입니다. 굽이 있는 익숙한 모양의 그릇 위에 사각 물통과, 물통의 높이에 맞춰 그릇 끝까지 이어지는 유려한 칸막이. 칸막이의 얇은 두 께와 아래 펼쳐진 꽃 그릇의 두께는 마치 하나인 듯 자연스럽게 이어 집니다.

물건이 가지고 있는 고운 모양새에 감탄하다가 문득 붓을 씻는 모 습을 떠올려 보니 이 그릇의 사용법이 너무나 궁금해집니다. 가운데 사각 물통에 붓을 넣어 씻은 뒤 붓이 머금은 물의 양을 태극 모양의 벽면에 긁어 조절하였을까요? 칸이 네 개나 되는 것은 여럿이 함께 쓰던 물건이기 때문일까요? 언뜻 모양은 팔레트 같기도 하니, 각 칸 마다 다른 컬러의 안료가 담겨 있었던 것은 아닐까요? 이렇게 예쁘게 만들어 눈에 띌 물건이라면, 사용하는 그림이라도 한 장 남겨 주었으 면 좋겠어요.

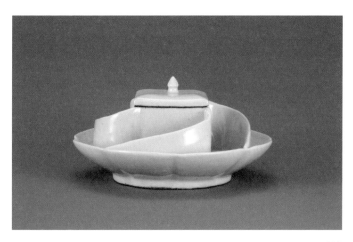

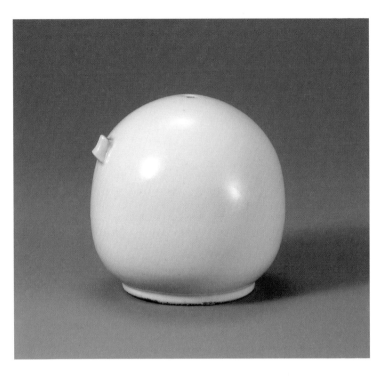

모양 연적

백자 무릎

시대: 조선
크기: 지름 13.2cm, 높이 11.2cm
재질: 도자기-백자
유물 번호: 덕수1247
소장 박물관: 국립중앙박물관

옥과 같이 맑고 우아한 청백색에 어떠한 무늬도 없이 고요한 형태를 하고 있는 연적. 물을 따르는 작은 주둥이만이 동동 떠 있을 뿐입니다. 화려한 형의 연적들을 모두 제치고, 이 연적을 선택한 사람의 성정이 은은한 광택에서 보이는 것 같습니다. 어떤 구체적인 모양보다, 이 막힘없이 꽉 찬 양감에서 느껴지는 무한함을 더 사랑하는 사람. 그런 사람의 책상에 올랐던 물건.

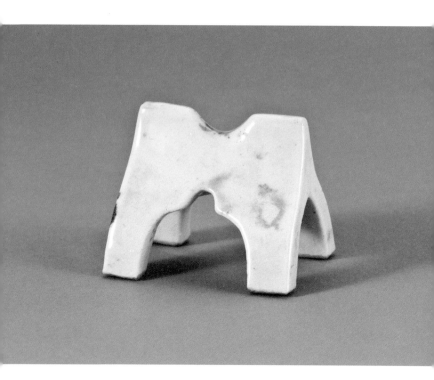

붓
받
침
대

시대: 조선
크기: 너비 5.5cm, 폭 7cm, 높이 5.7cm
재질: 도자기-백자
유물 번호: 증7766
소장 박물관: 국립중앙박물관

붓에 관련된 물품들 중 하나. 붓을 씻는 그릇인 필세筆洗, 붓을 꽂아 두는 필통筆筒, 그리고 붓을 걸어 두거나 받쳐 두는 물건을 일컫는 필가筆架. 이 제품은 그중 필가에 해당하는 임시 붓 받침대입니다. '임시'라는 말을 어떻게 해석해야 할까 고민하다 쓰임을 끝마치기 전 잠시 두던 받침대가 아닌가, 생각했습니다. 필가는 붓을 수직으로 꽂아 두는 형태와, 기대어 놓을 수 있는 형태로 나누어집니다. 어떤 형태이든 유난히 산을 모티브로 한 곡선미가 뚜렷한 물건들이 많은 가운데, 이 필가는 두 판이 기대어 서 있는 정갈한 모습을 하고 있어 오히려 눈길을 끕니다. 단순한 조형을 기본으로 하단에 표현된 아치형의 라인이 물건을 투박하지 않게 만듭니다. 모든 제품이 자신의 존재감을 드러내야만 의미를 찾는 것은 아닙니다. 한 자루의 붓을 기대어 놓는 자신의 역할을 충실히 수행하며, 주主가 아닌 부副로서 가지고 있어야 할 무게를 지켜 만들어진 작은 받침대. 앞에 소개한 '백자 붓 씻는 그릇'과 한 세트마냥 정갈한 맥을 나누고 있습니다. 강이 있으면 약이 있어야 박자가 생기듯, 화려한 화각 붓과도 곧잘 어울리는 짝이 되겠습니다.

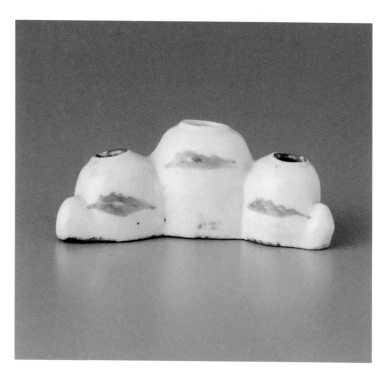

무늬 붓꽂이

백자 청화 산수

시대: 조선
재질: 도자기-백자
유물 번호: 남산525
소장 박물관: 국립중앙박물관

앞에서 화려한 화각 붓의 짝꿍을 보았다면 이번에는 담담한 분위기를 풍기는 대나무 붓에 꼭 어울리는 붓꽂이입니다. 직선이 강하게 느껴지는 붓 아래, 크고 작은 곡선이 모인 산봉우리. 이런 형태는 조선시대 붓꽂이에서 흔히 찾아볼 수 있는 양식입니다. 각 봉우리에는 붓을 꽂고 봉우리가 만나는 오목한 계곡에는 붓을 기대었습니다.

이 제품은 청색 안료로 봉우리마다 산을 그려 넣은 것이 특징이에요. 산을 만들어 두고도 '내가 산이다.' 하며 산을 그려 넣은 것이 피식 웃음 짓게 합니다. 구멍은 통상 필요한 개수만큼을 이어 붙여 봉우리로 만들지만 이 물건은 양쪽에 작은 봉우리를 하나씩 더해 비례에 변주를 주었습니다. 총 5개 봉우리를, 좌우 대칭으로 만들지 않고 실제 산세처럼 제각각으로 만들어 더욱 매력 있는 제품입니다.

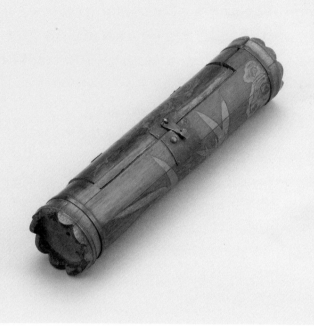

죽제용기 竹製用器

시대: 조선
크기: 지름 9.3cm, 길이 42cm
재질: 나무, 금속
유물 번호: 창덕26255
소장 박물관: 국립고궁박물관

대나무로 만든 시통. 벗에게 시를 담아 보내는 통입니다. 돌돌 말린 채로 담겨 도착하는 동안, 시에 그윽한 대나무 냄새가 은은히 물들었을 듯합니다. 곱게 달려 있는 잠금장치를 밀고 작게 난 문을 열면 돌돌 말린 시전지가 보일 테지요. 소중한 마음을 가장 아름답게 전달하고자 하는 진심이 느껴집니다.

편지꽂이

대나무

시대: 조선
크기: 가로 22.4cm, 높이 77.7cm
재질: 나무
유물 번호: 남산1639
소장 박물관: 국립중앙박물관

친우에게 전해진 진심은 이제 어디로 갈까요? 이 아름다운 물건이 다음 자리입니다. 대나무로 만든 편지꽂이, 고비考備라 부릅니다. 시전지나 편지 등을 꽂아 두는 가구로 일본과 중국에서는 찾아볼 수 없는 독특한 물건입니다. 바닥에 앉아 생활했던 우리나라의 특성상 가구가 낮게 배치되었기 때문에, 넓게 비어 있는 벽면을 독차지했습니다. 유일하게 벽에 달린 가구이다 보니, 공간을 장식할 수 있도록 취향에 따라 다양한 재료와 형태로 제작되었습니다.

이 제품은 그중에서도 대나무로 제작된 고비입니다. 돌돌 말린 시전지를 고비에 가로로 쏙 끼워 넣어 보관했습니다. 벽에 달린 고비에 둥근 원통형의 문서들이 풍성하게 꽂혀 있는 모습을 떠올리면 그 모습이 아주 이색적입니다. 주는 사람, 받는 사람 모두에게 종이에 쓰인 것들을 귀하게 대하는 태도가 느껴집니다.

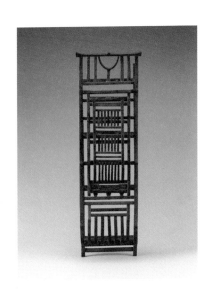

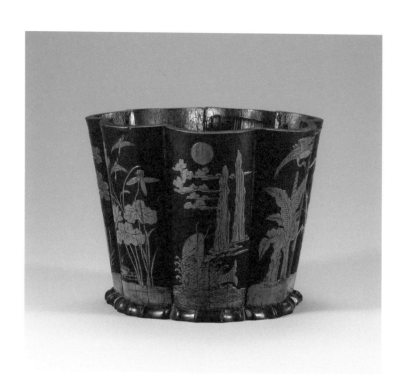

대나무 지통
꽃 모양

시대: 조선
크기: 입 지름 20cm, 바닥 지름 16.8cm, 높이 15.2cm
재질: 나무-대나무
유물 번호: 남산2360
소장 박물관: 국립중앙박물관

연필꽂이처럼 생겼지만 부피감이 꽤 있는 친구로, 두루마리 종이를 꽂아 두기 위한 지통입니다. 미니 입체 병풍이라 불러도 좋을 것 같아요. 총 7개의 대나무 기둥 조각으로 벽을 둘렀는데, 각 조각마다 십장생이라는 하나의 주제 아래 서로 다른 이야기를 담았습니다. 곡면 위에 얇은 선으로 참 잘도 그려 두었어요. 꼼꼼하고 아기자기한 묘사와 함께 미니 병풍으로서 오브제 역할을 톡톡히 하는 제품입니다. 동글동글한 것이 돌돌 말린 종이를 하나둘 꽂아 두면 더 귀여웠을 것 같아요. 꽃받침 같은 바닥면에도 빼놓지 않고 대나무를 조각했습니다.

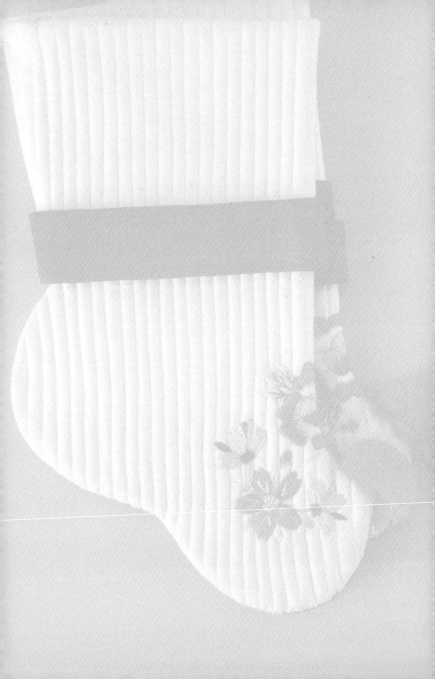

패션

드
리
개

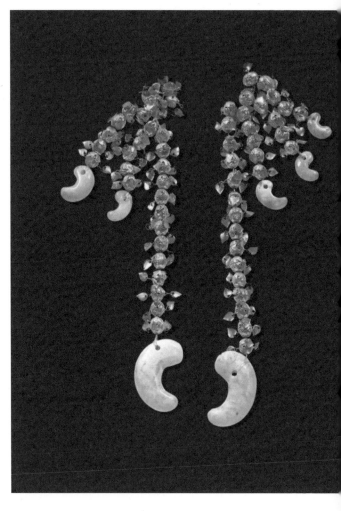

시대: 신라
크기: 길이 16.8cm
재질: 금 구슬, 곱은 옥 등
유물 번호: 보물633호, 기탁107
소장 박물관: 국립경주박물관

144

황금의 나라로 불리던 신라에서는 금관은 물론 그릇, 귀걸이, 신발 등 온갖 물건이 금으로 만들어졌습니다. 심지어는 '개 목걸이까지 황금으로 만들었던 나라!'라는 이슬람 지리학자의 경외 섞인 탄성이 기록되어 있을 정도이죠. 집 또한 금실로 수놓은 천으로 단장하였다 하니 이 정도면 멀리서도 황금빛이 번쩍번쩍 비칠 정도로 지극히 화려한 문화를 누렸으리라 생각이 듭니다.

그중 독특한 디자인으로 마음을 사로잡은 이 드리개. 황금의 권위적인 무게감이 덜 느껴져요. 드리개는 금관의 양쪽에 매달아 늘어뜨리는 장식을 말합니다. 금 구슬을 엮어 만든 제품으로 구슬에 금판을 둥글게 오린 달개를 함께 달았습니다. 달개들이 좌우로 움직여 잔상을 남기며 흔들립니다. 양쪽에 날개를 가진 금 구슬 나비들이 옥을 매달고 날아다니는 것만 같아요.

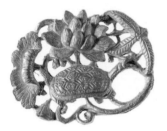
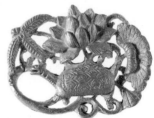

금 장
제 신
　 구

시대: 고려
재질: 금속-금
유물 번호: 덕수2350
소장 박물관: 국립중앙박물관

당시 만들어진 금속 장신구 중에는 이러한 형태와 내용으로 짝을 이루는 것들이 꽤 있습니다. 이 제품처럼 주로 연꽃, 거북, 잉어, 매화 등 길상吉祥*의 상징을 소재로 하는데, 배경이 되는 넝쿨의 곡선미와 작은 면적(약 3×3cm)에 얇은 선으로 투각된 개체들의 묘사가 눈에 띕니다. 보통 이러한 모양에 넝쿨을 배경으로 하고 있어 나름의 체계와 일정한 양식이 있었음을 알 수 있습니다. 다양한 스토리를 상상하게 하는 제품이지만, 아쉽게도 제품의 용도는 아직까지 명확하게 밝혀지지 않았습니다. 개인적으로 짐작건대 귀족들 사이에서 가사 장식袈裟裝飾**과 비슷한 용도로 쓰이지 않았을까 생각합니다.

고려에는 언제나 '청자'가 한 단어처럼 따라붙지만, 이 시기는 다양한 금속 세공 기법이 실험되던 통일신라에 이어 그 수준이 극에 달했던 때이기도 합니다. 특히 귀족 문화가 발달하면서 그들의 취향을 맞추기 위한 고급 기술과 문화가 크게 발달했지요. 서양으로 치면, 약 18세기경의 로코코 시대와 비교해 볼 수 있습니다. 고려를 지나 조선의 유교적 미니멀리즘이 시작되지요. 다양한 기술과 표현이 발달하며 극강의 화려함을 이루고 모더니즘 또는 미니멀리즘이 시작된 것처럼요.

- '길할 조짐'이라는 뜻으로, 장수나 행복 따위의 좋은 일들을 의미함.
- 불교에서 승려가 한쪽 어깨에 걸쳐 입는 법복을 고정하기 위한 장식.

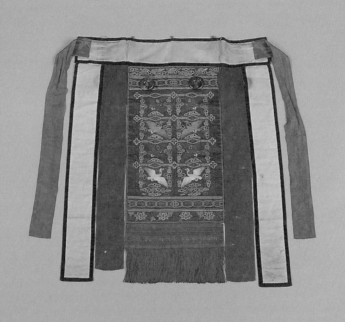

후 後
수 綬

시대: 조선
크기: 너비 61.5cm, 길이 75cm
재질: 사직, 견
유물 번호: 민속001929
소장 박물관: 국립민속박물관

148

디테일의 멋을 아는 미니멀리스트. 조선의 예복을 디자인한 사람에게는 이런 수식어를 붙여 주고 싶습니다. 국가적 행사를 위해 만들어진 옷임에도 불구하고 전체적인 복장은 단순하고 심플한 구성입니다. 미니멀한 태를 유지하려는 모습은 합리성을 중요하게 생각하고 치장을 최소화하려는 유교와도 연결되는 바가 있겠습니다. 그렇지만 곳곳에 태연하게도 회심의 디테일을 숨겨 두었어요.

후수는 회심의 디테일 중에서도 최종 어퍼컷을 담당하고 있습니다. 등허리에 늘어뜨리는 장식으로, 품계별 수본에 따라 그림을 수놓았지요. 앞모습에서는 비단과 각대*만 보였던 조복, 그 뒷모습에 새로이 펼쳐지는 빼곡한 자수. 조복에서 멋을 부릴 수 있는 몇 안 되는 부분이었기 때문에 관리들은 자수의 크기를 미세하게 조정하여 화려함을 배가시키기도 했습니다. 욕심껏 조금씩 다른 후수를 두르고 예를 갖추었을 모습을 떠올려 봅니다. 조선의 예복에서 가장 손이 많이 갔을 후수. 그 화려함에 푹 빠져 봅니다.

●　제복에 두르던 사각 모양의 띠.

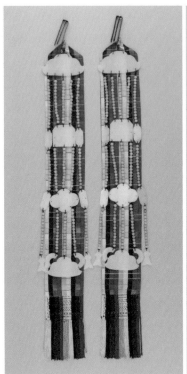
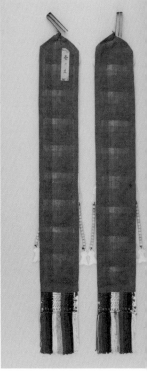

패옥

이하응 초상 일괄

영친왕비 패옥

영친왕비 패옥
英親王妃佩玉

시대: 20세기 초
크기: 너비 9cm, 길이 77cm
재질: 유리(옥), 비단
유물 번호: 궁중38 · 39
소장 박물관: 국립고궁박물관

나라의 잔치 때 입었던 조선의 조복은 전체적으로 단순한 형태에 화려한 컬러와 디테일이 덧대어져 있습니다. 그중 조복을 특별하게 만드는 액세서리, 패옥을 소개할게요. 조복에서 패옥을 한 번에 찾기는 쉽지 않습니다. 이 액세서리는 흔히 생각하는 것처럼 목, 귀, 머리 등을 치장하는 액세서리가 아니거든요. 자박이며 걸어가는 관리의 옆모습, 시선을 살짝 내려 허리 아래를 살펴보면 모빌처럼 흔들리는 패옥를 발견할 수 있습니다. 패옥은 '옥을 두르다.'라는 뜻으로, 다양하게 모양을 낸 옥 조각이 구슬 중간에 이어진 모양의 장신구입니다.

　각 조각들은 학, 용과 같은 구체적인 모양이 아닌 평면적인 형태입니다. 구름 같기도 하고, 꽃 같기도 한 추상적이고 단순화된 도형들이 나름의 규칙을 가지고 매달려 있습니다. 하단에는 고려의 왕관이나 귀걸이에서 살펴볼 수 있었던 화려한 자재들의 라인만 딴 듯한 조각들도 눈에 보이네요. 당장 내일, 귀걸이로 착용한다고 해도 무리 없을 세련된 모양입니다.

　미니멀한 형태도 그렇지만, 이 액세서리의 진정한 매력은 착용한 사람의 움직임에 따라 흔들리면서 나옵니다. 걷는 걸음마다 옥 조각들이 서로 부딪히며 쟁쟁 소리를 내거든요. 모두가 작은 악기를 하나씩 달고 있는 셈입니다. 행차 예행연습을 할 때는 패옥의 소리와 음악의 박자를 맞추기 위해 여러 번 걸음을 반복했다고도 해요. 보이는 아름다움에 맑은 소리를 덧대어 그려지는 더 큰 아름다움. 패옥이 무엇보다 특별한 장신구인 이유입니다.

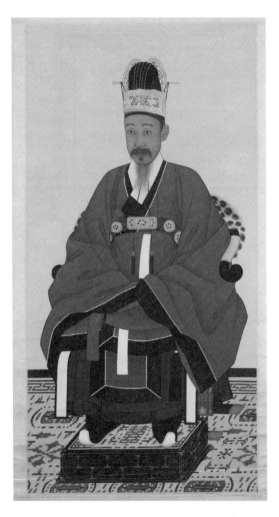

이하응 초상 일괄 | 시대: 조선
크기: 가로 67.6cm, 세로 132.1cm
재질: 견
유물 번호: 보물1499호, 덕수1938
소장 박물관: 국립중앙박물관

이어서 흥선대원군, 이하응의 초상화를 소개합니다. 그의 왼쪽 발 옆으로 살짝 드러난 패옥을 찾을 수 있습니다.

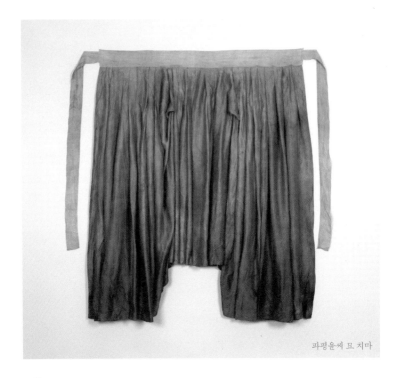

치
마

남
양
홍
씨
묘
치
마

파
평
윤
씨
묘
치
마

파평윤씨
 묘 치마

시대: 조선, 16세기 중반
크기: 앞길이 91cm, 뒷길이 119cm, 허리둘레 99.5cm, 치마폭 550cm
재질: 홑 생초
소장 박물관: 고려대학교 박물관

남양홍씨
 묘 치마

시대: 조선, 16세기
크기: 앞길이 95cm, 뒷길이 129cm, 허리둘레 98cm, 치마폭 550cm
재질: 홑 생초
소장 박물관: 단국대학교 석주선기념박물관

154

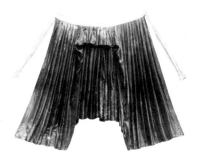

남양홍씨 묘 치마

 늘어진 치맛자락을 따라 찰랑찰랑 드레이프*drape*가 잡힌 드레스. '우리나라에 흘러들어 온 중세 유럽의 의복입니다.'라고 소개해도 믿는 이가 꽤 되겠지만, 이 두 치마는 놀랍게도 16세기 조선에서 만들고 입었습니다. 앞이 짧고 뒤가 길다 보니 착용했을 때 뒷자락이 끌리며 서양의 드레스 같은 모습을 연출합니다. 한복은 투피스, 드레스는 원피스라는 차이점이 있기는 하지만 지구 반대편에서 서로 비슷한 것을 만들었다는 점이 흥미롭습니다. 그러나 오래 이어지지 않고 빠르게 자취를 감춘 것을 보면, 이러한 미감이 조선에서는 썩 인기 있지 않았나 봅니다.

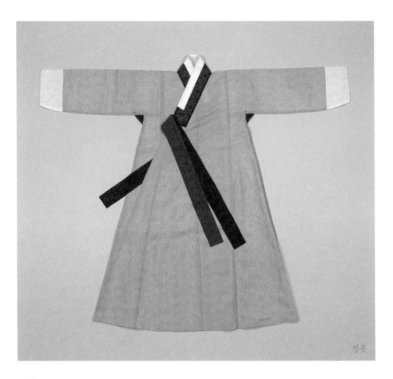

장옷

장
옷

장
옷
인
물
사
진
엽
서

장옷은 본래 아우터로 입었던 옷으로, 18세기 중엽부터 여성의 얼굴을 가리기 위한 쓰개로 사용되기 시작했습니다. 이윽고 팔소매는 점차 좁아지고, 머리에 썼을 때 잡고 다닐 수 있는 고름이 하나 더 달리며 새로운 용도에 맞추어 변모했죠. 그러면서도 '웃옷을 툭 걸친 것 같은' 콘셉트 때문이었는지 전반적인 형태가 계속 유지되어 온 점이 흥미롭습니다. 팔소매, 동정, 고름 등 아우터의 디테일을 살린 쓰개 디자인. 라인 없이 평면으로 재단된 널찍한 면이 둥근 머리에 걸쳐져 아래로 툭 떨어지는 모습이 모던합니다. 장옷은 이런 독특한 미감 덕에 현대에 와서도 다양한 패션 디자인의 모티브로 차용되고 있습니다.

그러나 이 물건이 탄생한 지점에서 오는 불편한 마음도 숨길 수만은 없겠습니다. 아름다운 장옷 뒤에 가려진 수많은 여성들의 얼굴을 생각하면요. 시간이 오래 걸리긴 했지만, 개화기 여학교에서 앞장서 '쓰개 폐지 조치'를 내리기 시작하면서 점차 장옷은 쓰임을 잃고 양산, 부채 등으로 대체됩니다.

인물사진엽서

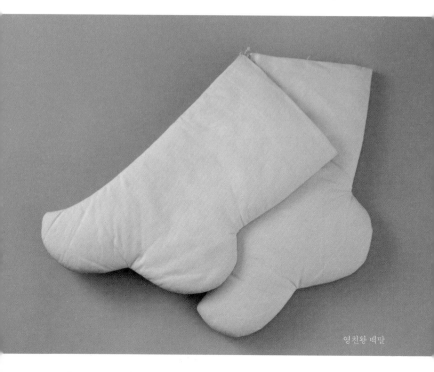

영친왕 백말

버선

영친왕백말

무명타래버선

영친왕백말
英親王 白襪

무명 타래버선

영친왕 백말	시대: 20세기
英親王 白襪	크기: 길이 35cm, 버선목 17cm, 회목 16cm
	재질: 면
	유물 번호: 궁중69
	소장 박물관: 국립고궁박물관
무명 타래버선	시대: 조선
	크기: 길이 20.6cm, 버선목 11.5cm,
	끈 길이 47.2cm, 끈 너비 2.3cm
	재질: 면, 견
	유물 번호: 궁중95
	소장 박물관: 국립고궁박물관

버선은 높이가 낮고 앞코가 들린 옛 신발과 형태를 같이 합니다. 코가 솟고, 바닥의 중앙을 오목하게 넣은 모습이 익숙한 한국의 조형들을 떠올리게 해요. 저고리의 선이나 한옥의 기와 같은 것들이요.

버선의 가장 큰 특징은 스타킹처럼 타이트한 짜임 대신, 의복과 같이 면을 재단하고 재봉하여 만든 패턴이 있는 양말이라는 점입니다. 그중에서도 서양식 입체 패턴이 아니라, 한복과 궤를 같이 하는 평면 패턴의 물건입니다. 신는 사람이 누구라도 주인의 몸에 맞추어 부푸는 양말. 앙증맞게 돌아서는 곡선들이 구름 모양 과자 같기도 해요.

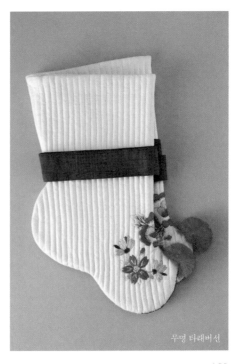

무명 타래버선

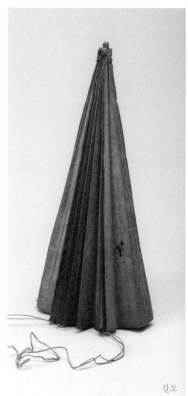

갈모

구 우편배달인

갈모

갈모
구
우
편
배
달
인

갈
모

구 우편배달인
舊郵便配達人

갈모	시대: 조선
	크기: 길이 35cm
	유물 번호: 민속047253
	소장 박물관: 국립민속박물관

구 우편배달인 舊郵便配達人	시대: 조선
	크기: 가로 9.1cm, 세로 14.2cm
	유물 번호: 민속088023
	소장 박물관: 국립민속박물관

조선의 쓰개 문화는 조선을 찾았던 방문객들로부터 외국에 여러 번 소개되었을 정도로 유난스러웠습니다. 밥을 먹을 때 외투는 벗어도 모자는 벗지 않는 나라였거든요. 모자는 단순히 패션 아이템을 넘어 개인의 신분을 나타내는 것으로, 나 자신의 일부로 여겨졌던 것 같습니다. 양반이 쓰는 갓, 젊은 남성들이 썼던 초립, 햇빛을 가려 주는 서민들의 패랭이, 여성들이 사랑한 방한모 남바위 등 신분과 취향에 따라 다양한 형태의 모자가 제작되었습니다.

조선의 많은 모자들 중, 뾰족한 모양의 이 요정 모자는 신분과 상관없이 비 오는 날 사람들의 정수리를 책임진 물건입니다. 우산 대신 쓰던 방수 모자인데, 부채처럼 접을 수 있어 하늘이 수상한 날이면 허리춤에 차고 외출하였습니다. 공간이 충분해 갓을 쓴 채로 착용이 가능한 것이 특별한 점입니다. 이 특별한 점 때문에 갈모의 크기는 갓 모양의 양상에 따라 조금씩 변화를 겪습니다. 조선 후기 한창 갓이 넓어질 때에는 한 사람을 가릴 만큼 넓다가, 말기에 갓의 폭이 좁아지면서 어깨마저도 미처 가려 주지 못할 정도가 됩니다. 비가 와도 쿨하게 정수리만 가린 채 총총 걸어갔을 양반의 모습.

늘 갈모를 두 개씩 달고 다니며, 비를 맞는 사람과 나누어 썼다는 명재상의 이야기가 생각납니다. 먹구름 잔뜩 낀 하늘을 바라보며 내 머리 위에 하나, 급히 뛰어가는 사람을 불러 얹어 주는 하나. 비 오는 날 저잣거리에는 뾰족뾰족 제법 귀여운 풍경이 연출되었을 듯합니다.

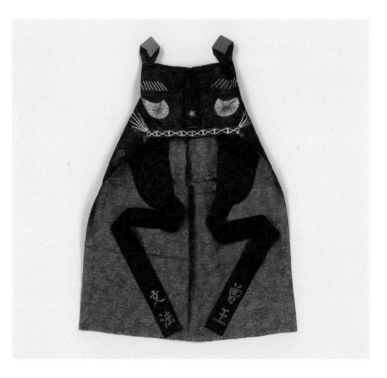

호
건

시대: 조선
크기: 너비 19cm, 길이 50cm
유물 번호: 민속005611
소장 박물관: 국립민속박물관

살면서 우리는 참 많은 호랑이를 만납니다. 떡 하나 주면 안 잡아먹겠다는 호랑이부터, 어린 오누이를 위협하던 호랑이, 팥죽을 좋아하는 호랑이까지. 이제는 그 기억에 이 귀여운 아이템도 한자리 차지할게요. 5-6세 이하 어린 남자아이들에게 씌우던 복건*의 일종으로, 호랑이 얼굴이 담겨 있습니다. 조선은 '호담국虎談國'이라고 불릴 만큼 그 어디보다도 호랑이가 많았

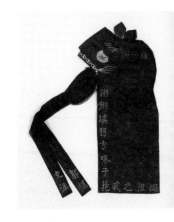

던 곳이라 그들로 인해 줄초상을 치르는 일도 허다했어요. 산골은 물론이고, 사대문 안에도 호랑이가 나타났을 정도니까요. 그런데도 호랑이가 마냥 미운 존재는 아니었나 봅니다. 이렇게 꾸준히 사랑스럽고 재치 있는 모습으로 나타나는 것을 보면 말이에요. 아이의 머리를 앙 문 모습으로 나타나, 아이가 용맹하고 건강하게 자라나는 데에 힘을 보태고 있는 저 호랑이를 보세요. 전체적으로 블랙 컬러를 사용해 차분히 형태를 묶어 주고, 작은 귀 디테일이나 얼굴을 묘사하는 데는 강한 채도의 레드와 오렌지를 사용했습니다. 라인 드로잉으로 단순하게 표현된 호랑이의 표정이 귀여워요. 정말 너무 귀엽다고요!

* 천으로 만든 두건으로 미혼 남성들이 주로 착용하였다.

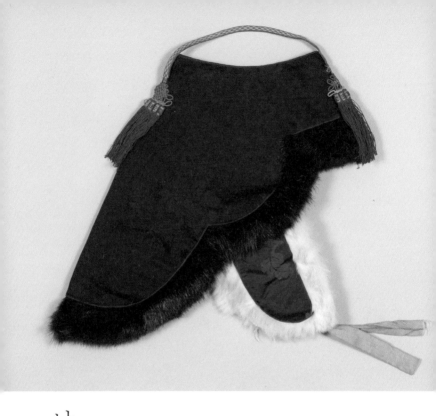

남
바
위

남 풍
바 차
위

남바위 | 크기: 길이 44cm
유물 번호: 민속057815
소장 박물관: 국립민속박물관

한겨울 찬바람을 못 이겨 꺼내게 되는 어그 부츠와 롱 패딩처럼 남바위는 조선의 겨울에 자주 등장한 아이템입니다. 현대의 두 제품과 다른 점은, 논란 없이 모두가 사랑했던 디자인이라는 점입니다. 특히 여성들에게는 겨울 패션의 핵심으로 사랑받았습니다. 남바위는 고급스러운 비단에 모피가 매치되어, 이마와 귀, 뒤통수와 목덜미를 포근하게 감싸 추위를 덜어 주는 방한모입니다. 누비옷을 입어도, 토시를 껴도 볼이 벌겋게 올라오는 날, 움츠러든 목덜미를 따뜻하게 안아 주던 물건이지요.

남바위도 조선의 다른 의복과 마찬가지로 평면 패턴으로 제작되었습니다. 야구 모자, 벙거지 등의 모자들이 대부분 입체 모양으로 봉제된 것을 보면 남바위가 평면 패턴 모자라는 사실이 독특하게 다가옵니다. 동그란 두상을 따라 입체로 부풀기 전, 사진처럼 포개어 놓은 옆모습에서 고유의 선을 살펴볼 수 있습니다. 이마를 지나는 연한 곡선과, 귀를 덮는 발랄한 곡선, 그 뒤로 이어지는 길쭉한 곡선까지. 특히 마지막 곡선은 착용했을 때 대칭으로 벌어지면서 목덜미 아래 제비 꼬리 같은 아랫단을 만들어 냅니다. 얼굴과 닿는 부분은 그에 어울리는 곡선으로 자연스럽게 처리하면서, 형태를 해치는 서링이나 레이스 없이 모피를 라인에 덧대어 마무리한 그 세련됨에 박수를 보냅니다.

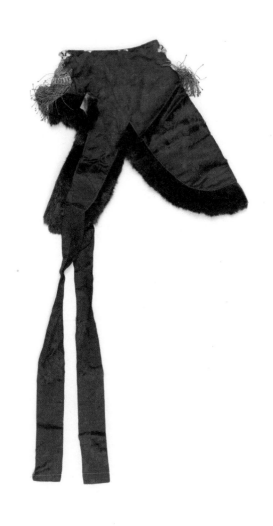

풍차 크기: 너비 32cm, 길이 37cm
유물 번호: 민속085225
소장 박물관: 국립민속박물관

흥미로운 것은 당시 조선 여성들이 남바위의 포인트가 과감한 옆 곡선에 있다는 것을 너무나도 잘 알고 있었다는 사실입니다. 조선에는 '풍차'라는 또 다른 방한모가 있습니다. 풍차는 남바위와 비슷한 형태로, 볼을 덮어 턱 아래쪽에 묶을 수 있는 면(볼끼)이 추가된 모자입니다. 중간에 볼끼가 길게 나와 옆 라인의 곡선미가 남바위만큼 살아나지 못하죠. 그래서인지 조선 여성들은 풍차보다는 남바위를 훨씬 선호했습니다. 방한을 위해 남바위에 볼끼를 따로 바느질하였다는 한이 있더라도 말이죠. 그 와중에도 볼끼는 남바위와 다른 컬러로 배색하여, 고유의 라인은 살리면서 컬러의 멋을 더하는 디테일을 살려 내었습니다.

윤선

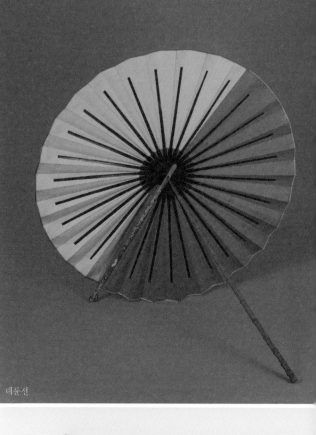

대륜선

윤선

| 대륜선 | 유물 번호: 민속00078
소장 박물관: 국립민속박물관 | 윤선 | 크기: 지름 94cm, 길이 55cm
유물 번호: 민속000780
소장 박물관: 국립민속박물관 |

사진만 보고서는 어떤 물건인지 고민했을지도 모르겠어요. 이 물건은 부채의 일종인 윤선입니다. 부채는 바람을 일으키는 면이 하나의 판으로 되어 있는 단선과, 면이 겹처지며 펴고 접을 수 있는 형태의 접선으로 나뉩니다. 접선은 고려가 최초로 개발하여 중국과 일본에 전해 준 것으로, '고려선'이라 불리기도 했던 고유의 발명품이지요. 이 접선은 그중에서도 일반적인 모양이 아닌, 바퀴 모양으로 펼쳐지는 대형 부채로 지름이 1m에 달합니다. 이렇게 커다랗게 제작한 것에는 이유가 있습니다. 대륜선(대형 윤선)은 바람을 일으키는 것 외에 햇빛을 가리는 일산용日傘用 으로도 쓰였던 'two-way 피서품'이거든요. 중심부에 회전이 가능한 대나무 자루가 달려 마치 오늘날 양산처럼 들거나 기대어 놓을 수도 있었습니다.

　어쩐지 물건에서 느껴지는 고상함이 남다르다 했더니 귀하신 분들을 모시던 물건입니다. 궁중에서 공주와 옹주, 왕비가 사용하곤 했다지요. 여름을 맞은 조선의 비원. 연꽃잎이 새겨진 아름다운 홍예교*를 지나는 옹주를, 대륜선을 든 이가 빠른 발걸음으로 따라갑니다. 끝을 모르고 뻗은 울창한 소나무, 느티나무 지나 강렬한 햇빛이 떨어지기 시작했거든요. 부치던 대륜선을 활짝 펴고 햇빛을 가리며 궁중 산책을 이어 갑니다. 여름철 바람으로 더위를 쫓고, 금쪽같은 그늘을 만들었던 귀하디귀한 명품, 대륜선입니다.

* 　아래가 아치형으로 된 다리의 총칭이나 여기선 창덕궁 비원 존덕정으로 들어가는 입구에 설치된 다리를 칭하였다. 석주에 연꽃잎이 새겨진 아름다운 다리.

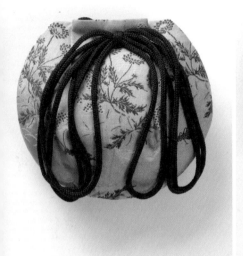
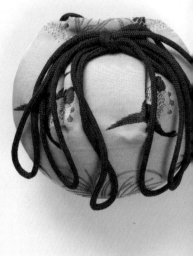

주
머 囊
니

주머니라고 빨간색, 초록색만 생각하면 큰 오산입니다. 우리가 알고 있는 것보다 훨씬 다양한 디자인과 풍부한 취향이 있었거든요, 그 시절에도. 흔히 알고 있듯 홍색, 청색, 녹색 비단 위를 화려하게 치장해 우월한 장식미를 뽐내는 제품들도 많지만, 이 친구들은 조금 다른 분위기를 가지고 있습니다.

옐로-그린 계열에 보색인 청보라색을 배치했습니다. 물론 만들어지던 당시의 색감이 지금보다 강했을 것을 감안하더라도, 명도와 채도를 알맞게 조절해 보색 매치에도 발랄하고 튀는 느낌보다는 세련되고 차분한 느낌을 탁월하게 살려 냈어요.

잔잔하니 고급스러운 자수 디테일도 일품입니다. 자수로 그래픽을 표현하다 보면, 매체의 특성상 단순화, 개념화가 일어나게 마련이거든요. 잘된 자수 작품은 특유의 텍스처로 회화 작품과는 또 다른 세련된 느낌을 줍니다. 다양한 자수 기법을 추가하면 단순화된 그래픽 안에서 완성도 있는 디테일까지 느낄 수 있게 되지요. 은은한 옥색 치마의 허리춤이나 감색紺色 소맷부리에서 꺼내어지면 참 잘 어울렸을 물건입니다.

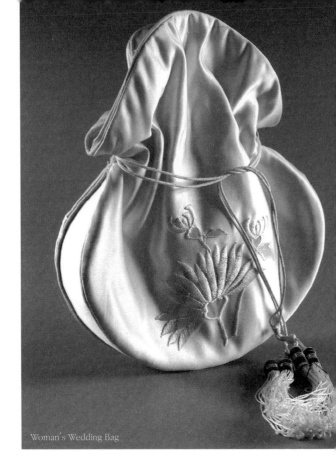

두루주머니

검은색 두루주머니
Woman's Wedding Bag

Woman's Wedding Bag

Woman's
Wedding Bag

시기: 20세기
크기: 가로 22.9cm, 세로 19.1cm, 폭 3.8cm
재질: 사직, 견
유물 번호: 1974-84-1c
소장 박물관: 필라델피아 미술관 *Philadelphia Museum of Art*

검은색
두루주머니

시기: 20세기
크기: 가로 20.9cm, 세로 20.2cm
재질: 사직, 견
유물 번호: 궁중350
소장 박물관: 국립고궁박물관

전통과 서양식 의복의 만남을 한눈에 직관적으로 확인할 수 있는 제품입니다. 특유의 형태와 하얀 실크 덕에 미국 필라델피아 미술관에서는 이 두루주머니를 'Woman's Wedding Bag'으로 소개하고 있으나, 확실한 것은 아닙니다. 전체적인 형태는 조선시대에 흔히 만들어지던 두루주머니의 것으로, 20세기 초 서양 문물이 대거 유입되면서 여기에 바닥 폭이 추가된 것을 확인할 수 있어요. 흔히 알고 있는 평면형 주머니에 입체 패턴을 더해, 끈을 모두 조이지 않은 상태에서도 입체감을 느낄 수 있습니다. 재미있는 것은, 이러한 형태가 이 시기 다양한 주머니들에서 비슷하게 보인다는 점입니다.

검은색 비단으로 만든 두루주머니. 필라델피아 미술관의 주머니와 비슷한 구조입니다. 이 제품의 포인트는 뒷면에 있습니다. 한글로 '희' 글자 두 개를 대칭으로 나란히 수놓았습니다. 현대에 와서는 오히려 그 이전의 평면형 주머니가 더 많이 재현되고 있지만, 두 문화가 만나 활발히 뒤섞이던 시기에 우리에게는 이런 두루주머니도 있었습니다.

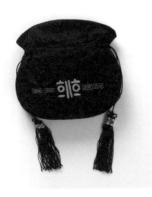
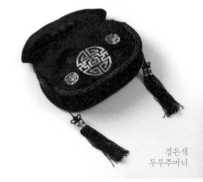

검은색
두루주머니

깡
동
치
마

이
화
의

학
생
들

시대: 1925-1945년
소장 박물관: 이화여자대학교 이화역사관

20세기, 여성 의복에 변화의 바람이 불었습니다. 이 움직임은 여권 신장에 대한 뜨거운 요구와 함께 손을 잡고 이루어졌어요. 변화는 무엇보다도 여성복을 보다 '활동하기 편하도록' 만드는 데에 집중했습니다. 번거로웠던 내외용 쓰개, 장옷 등은 물론이고, 오랫동안 입어 온 치마에도 큰 변화가 나타났습니다. 당시 치마는 긴 치마폭에 끈을 달아 그것을 가슴에 꽁꽁 둘러매어 입는 형태였는데, 활동할 때 한쪽 자락이 풀리지 않게 잡고 있어야 하는 데에다가 흘러내리는 등의 위험이 커서 활동적인 움직임에 적합하지 않았습니다. 따라서 치마 양 끝을 통으로 박아 트임을 없애고, 활동이 편안하도록 길이를 짧게 만든 통치마가 제작되었습니다. 이것이 바로 깡동치마입니다. 이화 학당에서는 이에 그치지 않고 치마를 서양 조끼와 결합해 가슴을 동여맬 필요 없이 어깨에 걸칠 수 있는 치마를 고안했습니다. 어깨끈이 달린 이런 조끼치마는 영친왕비의 후기 유품에서도 찾아볼 수 있어, 왕실에서도 수용할 만큼 큰 영향을 미쳤다는 사실을 알 수 있습니다.

　여학생, 여성 선교사 등을 중심으로 하여 넉넉한 길이의 저고리와 발목이 드러나는 통치마가 일상에 자리 잡게 됩니다. 같은 시기 유럽에서는 샤넬*Gabrielle Chanel*이 복식으로부터의 여성 해방을 주도하고 있었습니다. 허리를 옥죄지 않는 여성복, 바닥에 끌리지 않는 스커트를 제안하며 여성 일상복에 짧은 투피스와 바지를 적용하였지요. 이러한 세계적인 여성 패션의 흐름 속에 조선 역시 포함되어 있었다고 할 수 있겠습니다.

아
웃
도
어

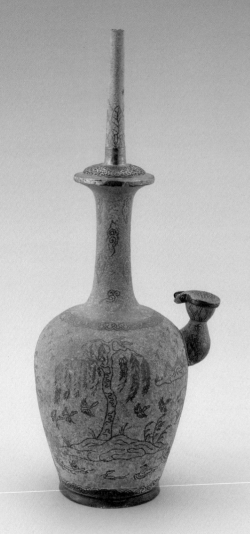

청동 은입사
정병과 향완

청동 은입사 향완

청동 은입사 물가 풍경 무늬 정병

청동 은입사
물가 풍경 무늬
정병

시대: 고려

크기: 입 지름 1.1cm, 몸통 지름 12.9cm,
바닥 지름 8.6cm, 높이 37.5cm

재질: 금속-동합금

유물 번호: 국보92호, 본관2426

소장 박물관: 국립중앙박물관

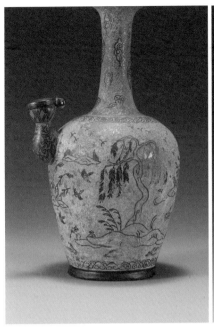
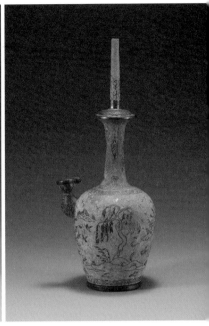

　수행을 떠난 승려들이 가지고 다니던 일종의 휴대용 텀블러. 목
이 길쭉한 독특한 형태를 가진 물건입니다. 병의 옆구리에 난 주구
를 명주실로 된 천으로 막은 뒤 물속에 넣어 깨끗한 물을 얻곤 하였
습니다. 가벼운 드로잉으로 그려진 버드나무, 흩뿌리듯 그려진 구름
과 새들, 제품의 선명한 컬러감이 여유롭고 신비로운 분위기를 이끕
니다. 특히 컬러는 청자보다 높은 채도로, 네온 컬러의 무드가 살짝
풍기듯 과감하게 표현되어 특징적이죠.

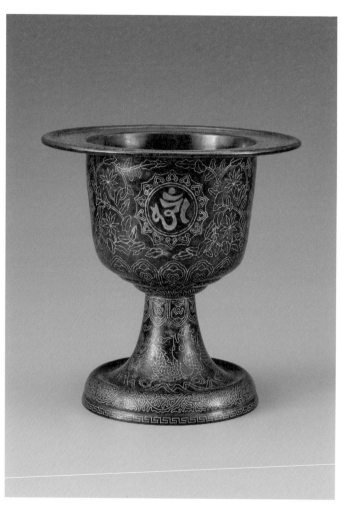

<table>
<tr><td>청동 은입사
향완</td><td>시대: 고려
크기: 입 지름 21cm, 바닥 지름 14.6cm, 높이 9.5cm
재질: 금속-동합금
유물 번호: 구3125
소장 박물관: 국립중앙박물관</td></tr>
</table>

사실 이 정병의 분위기는 시간의 도움으로 새롭게 탈바꿈된 것입니다. 믿기지 않을 만큼 제품의 분위기가 몹시 달랐어요. 함께 소개하는 '청동 은입사 향완'을 살펴보면 정병 본래의 묵직한 모습을 추측할 수 있습니다. 어둡고 매끄러운 금속기 바탕에 은사를 끼워 넣어 밝은 라인을 새긴 우아하고 진지한 모습이지요. 정병 역시 동일한 무드로 제작되었던 제품입니다.

　그런데 시간이 지나며 청동이 부식되어 전면이 녹슬어 버렸습니다. 바둑알처럼 검은 바탕은 선명한 그린 컬러를 띠게 되었고, 섬세히 묘사되었던 은색 라인은 검게 바뀌어 바탕색에 귀신같이 어울리도록 변화했습니다. 처음의 모습과는 많이 달라졌지만, 녹이 정병을 더욱 특별한 물건으로 만들었다는 사실이 재미있어요. 지금 보이는 이 정병은 모든 표면에 녹이 슬 때까지, 제작 기간이 아주 오래 걸린 특별 에디션인 셈입니다.

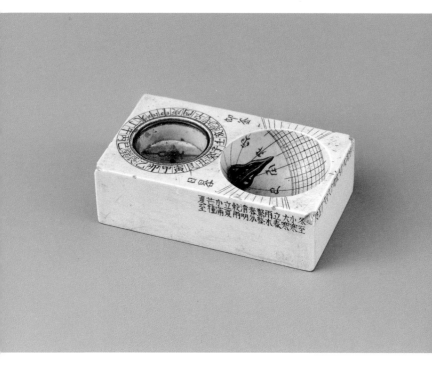

앙부일구

휴대용

시대: 조선
크기: 가로 3.4cm, 세로 5.6cm, 높이 2cm
재질: 석제
유물 번호: 보물852호, 신수15157
소장 박물관: 국립중앙박물관

주변에 지우개가 있다면 한번 손 위에 올려 보세요. 딱 그만한 사이즈로 만들어진 앙부일구. 가로 3.4cm, 세로 5.6cm로 미술용 지우개만 한 크기입니다. 이 작은 육면체 안에 정교한 해시계와 나침반이 자리하고 있습니다. 우리가 기억하는 앙부일구는 커다란 그릇이 거치대로 세워져 있는 모양이지만, 이 제품은 휴대성을 위해 심플한 사각 형태 안에 반구 모양으로 파낸 해시계를 담았습니다. 앙부일구 바로 위에는 나침반을 심었는데, 북쪽을 가리키도록 나침반의 방향을 맞춘 후 앙부일구 영침의 그림자를 읽으면 시간을 알 수 있습니다.

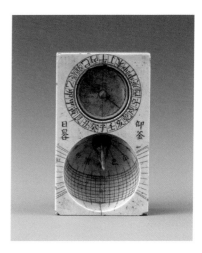

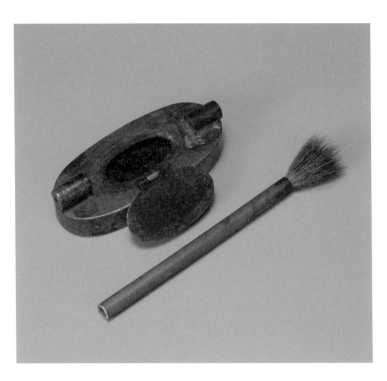

묵호와 붓

휴대용

시대: 조선
크기: 묵호 너비 3.7cm, 묵호 길이 8.7cm, 묵호 높이 2.1cm,
붓 지름 0.6cm, 붓 길이 12.6cm
재질: 금속-동합금
유물 번호: 신수11019
소장 박물관: 국립중앙박물관

　미리 만들어 둔 먹물과 붓을 하나로 지니고 다닐 수 있도록 만든 휴대용 문방구입니다. 기록이 필요한 모든 순간마다 먹을 갈고 붓을 드는 과정을 반복할 수는 없었으니까요. 이 문방구는 현장에서 제때 필기를 해야 하는 관리들에게 필수품으로 자리 잡았을 것입니다.

　그런데 그들 말고도 이 휴대용 묵호와 붓을 사랑했으리라 짐작되는 이들이 또 있습니다. 바로 유람을 떠난 여행자들이에요. 조선시대 사대부가 창작한 560편이 넘는 유람기가 지금까지 전해지는데, 이 숫자로 하여금 당시 유람이 얼마나 성행하였는지 짐작해 볼 수 있습니다. 관직을 은퇴한 선비부터 다양한 문물을 접하고자 했던 젊은이들까지 다양한 사람들이 뚜벅이로, 또 말을 타고 산으로 길을 떠났습니다. 아름다운 문장을 창작하기 위한 수련으로써 산수 유람을 떠나기도 했으니, 그들의 짐이 아무리 가벼웠을지언정 이 물건은 꼭 챙겨 길을 나섰을 테죠. 본 것을 붓 끝이 기억하고 느낀 것을 먹으로 기록하니, 이 묵호와 붓은 둘도 없는 동행자가 되었을 것입니다.

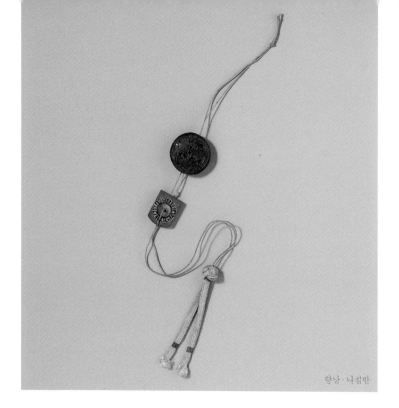

향낭·나침반

나
침
반

나
침
반

향
낭
·
나
침
반

향낭·나침반

향낭·나침반	시대: 조선
	재질: 나무
	유물 번호: 남산1733
	소장 박물관: 국립중앙박물관

나침반	시대: 조선
	크기: 지름 9.8cm, 두께 3cm
	재질: 나무
	유물 번호: 구2228
	소장 박물관: 국립중앙박물관

원형 빼곡히 정보가 적힌 확장판 나침반. 윤도輪圖라고도 부릅니다. 방위뿐 아니라 천문학, 음양오행, 팔괘 등 조선 철학을 기반으로 한 정보의 집합체입니다. 방대하게 적힌 정보를 모두 읽을 수 있는 사람은 풍수를 보는 지관들 정도였겠으나 조선시대 민간에서도 부단히 사랑받았습니다. 깜깜한 밤 달빛에 나침반을 비춰 가며 집을 찾아간 여인에게 그러하였고, 망망대해에서 바닷길을 살피는 뱃사람에게 그러하였습니다. 그 외에 큰맘 먹고 새로 들인 자개 문갑을 어디에 둘까 하는 사소한 고민부터, 새로 이사할 집의 위치를 고르는 큰 결정까지 의견을 보태는 조언자로 역할 했습니다. 정보의 양에 따라 제품의 크기도 결정되었는데, 최소한의 정보만을 담은 작은 윤도는 부채고리에 매달아 장식하거나 손거울 뒷면에 부착해 곁에 두었습니다. 침을 중심으로 층을 쌓아 가며 적힌 흰 레터링은 오늘날 복잡한 디테일의 손목시계처럼 보기에도 충분히 매력적입니다.

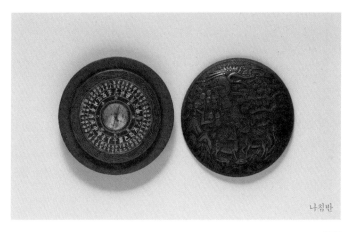

나침반

찬
합

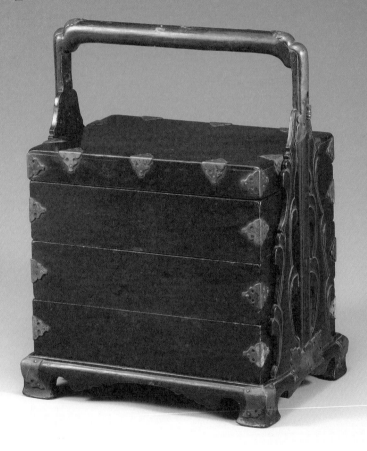

시대: 조선
크기: 너비 15cm, 길이 19.8cm, 높이 28.3cm
재질: 나무
유물 번호: 덕수1529
소장 박물관: 국립중앙박물관

바람 드는 버드나무 아래, 여는 순간 물씬 옻칠한 나무 냄새 풍기며, 안에 가지런히 담은 경단이라든지, 약과, 과일 들을 손으로 꺼내 먹는 가을. 피크닉하고 싶어지는 날씨에 어울리는 목각 찬합 소개합니다.

조선시대에는 다양한 찬합이 쓰였는데, 당시 여행객들에게는 필수품 중 하나였습니다. 일종의 국립 여관인 원에서는 투숙객을 위한 밥만 지어 줬거든요. 여행객들은 찬합에 반찬 등의 양식을 직접 가지고 다니며 식사를 해야 했습니다. 따라서 나무로 된 것 말고도 보다 가벼운 대나무로 제작된 죽합, 등나무 줄기로 제작한 등합 등이 함께 쓰였습니다. 그중 목각 찬합이 가장 탄탄한 완성도를 보이고 있어요. 안에 수분기가 있는 음식을 담기 위해 주로 옻칠로 마감했는데, 약과 같이 마른 음식을 위한 찬합에는 기름칠을 하기도 했습니다. 금속 디테일이나 화려한 조각을 넣어 제작한 물건이 많은 것으로 보아, 나들이에 짐을 든 누군가가 뒤따라 걸었을 듯합니다. 이 찬합은 조선시대 목가구에서 살펴볼 수 있는 다리 디테일을 넣은 것이 특징입니다. 칸과 홀더가 분리되는 구성으로, 모든 칸을 펼쳐 한 상 차린 뒤 홀더 위에 백자 병과 잔 등을 기품 있게 놓아두어도 참 괜찮겠어요.

왕실 휴대용 약상자

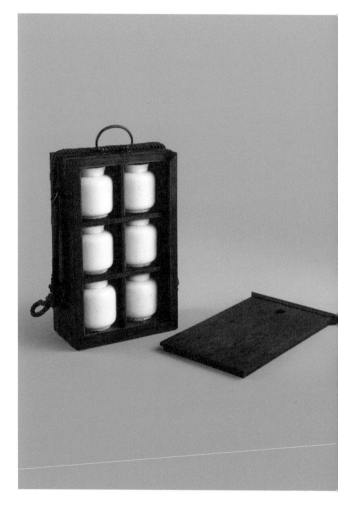

시대: 조선
크기: 약상자 가로 22cm, 약상자 높이 34.5cm,
약호 입 지름 5.8cm, 약호 높이 9.6cm
재질: 나무, 백자
소장 박물관: 한독의약박물관

아픈 몸을 끌고 병원에 가면 항상 듣는 말이 있어요. '적어도 일주일은 집에서 푹 쉬셔야 합니다.' 그런데 선생님, 어떻게 현대인이 일주일씩이나 집에서 쉴 수 있나요! 물론 조선의 왕족들도 사정이 많이 다르진 않았을 것입니다. 이 휴대용 약장은 왕실에서 사용되던 것으로, 국왕이 외부 일정을 소화할 때 뒤따르던 수행원의 손에 들려 있던 물건입니다. 그 당시 많은 휴대용 약장이 사각 서랍 형태로 되어 있던 반면, 이 물건은 백자 약호를 작은 나무 선반에 수납하는 형태로, 미니어처 향수 컬렉션을 보는 것처럼 아기자기한 맛이 느껴지는 구성입니다. 백자 약호 하나의 높이는 약 10cm로 요구르트보다 조금 큰 정도예요. 사용 환경이 정해져 있는 왕실의 다른 물건과는 달리 휴대용 제품인 만큼 다양한 장소와 상황을 상상하는 재미가 쏠쏠합니다. 어떤 장면들을 따라다녔을까요? 남들은 몰랐을 긴박한 야행이나, 어느 유람 길에도 함께했을까요?

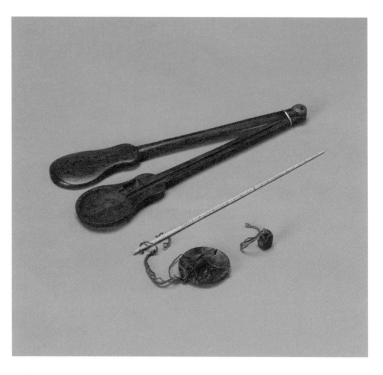

약
저
울

시대: 조선
크기: 지름 4.1cm, 길이 4cm
재질: 나무
유물 번호: 서울역사010486
소장 박물관: 서울역사박물관

사대부의 여행 준비 목록을 적어 놓은 《행구건기行具件記》에 의외로 이름을 올려 기억에 남은 작은 저울. 한 푼부터 스무 냥까지 달 수 있는 저울로 주로 약방에서 약재 등을 달 때 쓰여 약저울이라 불렸습니다. 흔히 아는 대칭 모양의 양팔 저울과는 다르게, 한쪽 접시에는 무게를 달 대상을, 반대쪽에는 추를 놓고 저울이 평형이 되도록 만들어 무게를 측정했어요. 여행 시 필히 지참한 것으로 보아, 약재를 다는 용도 외에 물건의 값을 치르기 위해 금, 은 등의 무게를 달아 사용하지 않았을까 생각합니다. 콤팩트하게 휴대할 수 있는 케이스가 함께 있어 휴대와 보관이 편리하게 구성되었어요. 주인님 발길 따라 많은 곳에서 값을 치렀을 작은 저울. 시장 흙바닥 위에서도, 급히 들린 약재상에서도, 여념 없이 품 안에서 이 나무 집을 꺼내었을 것입니다.

기타

산수무늬벽돌

山水文塼

시대: 백제
크기: 가로 29.1cm, 세로 29.6cm, 두께 4.3cm
재질: 토제-경질
유물 번호: 보물343호, 본관13972
소장 박물관: 국립중앙박물관

196

완전히 아이코닉한 그래픽이 새겨진 벽돌. 첩첩산중 펼쳐진 산과 위에 올라와 있는 나무, 뾰족한 바위까지 단순화된 형태를 띠고 있습니다. 이러한 디자인은 언뜻 쉬워 보일 수 있지만, 형태를 그대로 모사하는 것 이상으로 상당한 내공을 필요로 합니다. 다양한 곡선의 집합체인 산을 단순하게 그려 내는 것이 쉬운 일일까요? 이는 많은 산세를 충실하게 그려 본 뒤, 특징을 뽑아 응용할 수 있을 만큼 통찰이 생겨야만 가능한 작업입니다. 이러한 측면 외에도 부조를 풀어내는 방식에 있어서도 수준급의 노하우가 느껴져요. 풍경을 구성하는 요소별로 양감과 높낮이에 차이를 주어, 형태는 단순화되었더라도 산수의 공간감을 충분히 옮겨 놓았습니다.

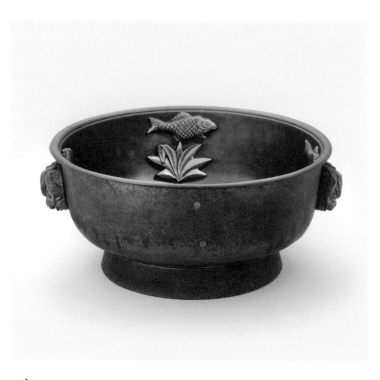

세 洗

크기: 입 지름 37.2cm, 바닥 지름 28.2cm, 높이 16.8cm
재질: 놋쇠
유물 번호: 종묘9577
소장 박물관: 국립고궁박물관

제관들이 손을 씻을 때 사용하던 대야입니다. 매끈한 이 그릇의 안쪽에는 물고기와 수초가 있고, 바깥쪽에는 맹수의 얼굴이 손잡이처럼 꽤 도톰하게 조각되어 있어요. 전체적인 무게감과 볼드한 묘사가 잘 어우러지며 재미있습니다. 손을 씻을 때마다 찰랑이는 물속 세계에, 작은 연못가에 와 있는 듯한 느낌을 받았을 것입니다. 소재부터 디자인까지 워낙 무게감이 느껴지는 탓에 대야 앞에 설 때마다 마음이 경건해졌을 것 같아요.